KB001466

컬러아트테라피

내 안의
예술가를
깨우는 시간

나를
위한
하루
01

〈나를 위한 하루〉 시리즈는 숨 쉴 틈조차 없이 바쁘게 살아가는 사람들을 하루 위한 쉼과 재충전, 치유와 회복을 위해 만들었습니다. 빡빡한 일상에서 시리즈 이리저리 부대끼며 살아갈 때, 매일 열심히 뛰며 노력하지만 정작 아무 만족감 없이 밀려드는 공허함을 느낄 때, 나 자신을 돌아보며 스스로에게 충실한, 선물 같은 하루를 드리고자 합니다.

컬러아트테라피

내 안의 예술가를 깨우는 시간

초판 1쇄 발행 2022년 12월 25일 지은이. 박진경
　　2쇄 발행 2023년 10월 31일 펴낸이. 김태영

도서출판 큐(씽크스마트)
경기도 고양시 덕양구 청초로 66,
덕은리버워크 지식산업센터 B동 1403호
전화. 02-323-5609

홈페이지. www.tsbook.co.kr
블로그. blog.naver.com/ts0651
페이스북. @official.thinksmart
인스타그램. @thinksmart.official
이메일. thinksmart@kakao.com

ISBN 979-11-984411-3-3 (03600)
© 2023 박진경

이 책에 수록된 내용, 디자인, 이미지, 편집 구성의 저작권은 해당 저자와 출판사에게 있습니다. 전체 또는 일부분이라도 사용할 때는 저자와 발행처 양쪽의 서면으로 된 동의서가 필요합니다.

•씽크스마트 - 더 큰 생각으로 통하는 길
'더 큰 생각으로 통하는 길' 위에서 삶의 지혜를 모아 '인문교양, 자기계발, 자녀교육, 어린이 교양·학습, 정치사회, 취미생활' 등 다양한 분야의 도서를 출간합니다. 바람직한 교육관을 세우고 나다움의 힘을 기르며, 세상에서 소외된 부분을 바라봅니다. 첫 원고부터 책의 완성까지 늘 시대를 읽는 기획으로 책을 만들어, 넓고 깊은 생각으로 세상을 살아갈 수 있는 힘을 드리고자 합니다.

•도서출판 큐 - 더 쓸모 있는 책을 만나다
도서출판 큐는 울퉁불퉁한 현실에서 만나는 다양한 질문과 고민에 답하고자 만든 실용교양 임프린트입니다. 새로운 작가와 독자를 개척하며, 변화하는 세상 속에서 책의 쓸모를 키워갑니다. 흥겹게 춤추듯 시대의 변화에 맞는 '더 쓸모 있는 책'을 만들겠습니다.

•천개의마을학교 - 대안적 삶과 교육을 지향하는 마을학교
당신은 지금 무엇을 배우고 싶나요? 살면서 나누고 배우고 익히는 취향과 경험을 팝니다. 〈천개의마을학교〉에서는 누구에게나 학습과 출판의 기회가 있습니다. 배운 것을 나누며 만들어진 결과물을 책으로 엮어 세상에 내놓습니다.

자신만의 생각이나 이야기를 펼치고 싶은 당신.
책으로 사람들에게 전하고 싶은 아이디어나 원고를 메일(thinksmart@kakao.com)로 보내주세요.
씽크스마트는 당신의 소중한 원고를 기다리고 있습니다.

나를
위한
하루
01

박진경 지음

컬러
아트테라피

내 안의
예술가를
깨우는 시간

사랑하는 Victoria와 가족에게
이 책을 바칩니다.

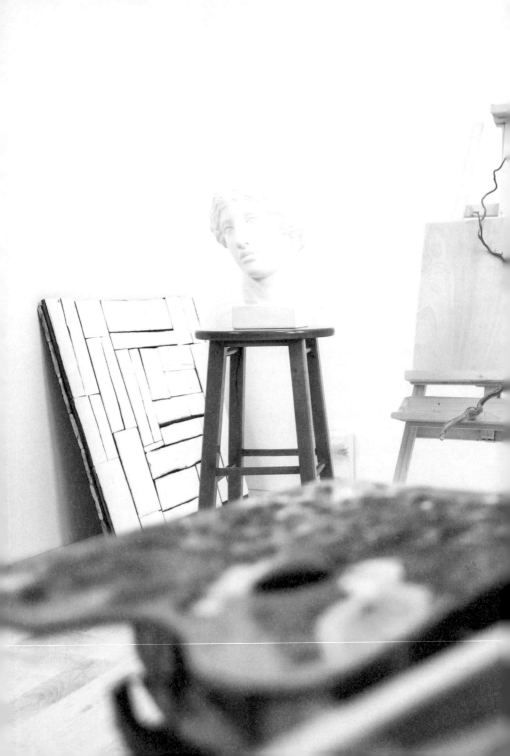

나만의 아틀리에,
내 삶의 행복한 변화

이 책은 나의 아틀리에로 문을 열고 들어가면서 시작한다. 맑은 날이든 비가 오는 날이든 나는 늘 이곳으로 들어온다. 여유로운 아침을 시작하기에 딱 좋은 커피 한 잔을 마시며 창밖의 분위기를 느낀다. 하늘의 빛깔, 사람들의 옷차림 그리고 어디선가 들려오는 소리까지 나를 깨워 주는 듯하다.

　1부는 현재 나의 인생을 살기까지 시도한 것들을 시작하게 된 이야기를 담고 있다. 내 인생길의 첫 문을 통과하는 기분으로 적어보았다. 2부에서는 인생이 무엇인지, 어떻게 살아가야 할지 잘

모른 채 지내온 시간을 지나 그 후로 펼쳐질 인생을 그린다. 이전과는 다른 시작이 되도록 힘을 준 '작은 용기'에 대해 이야기했다.

그 용기는 '파란 고양이'라는 작은 존재에서 시작되었다. 나는 파란 고양이로부터 용기를 얻어 아트테라피를 시작했다. 그것이 나에게 자리를 잡으면서 나를 발견하기 시작했고, 앞으로의 인생이 어떻게 펼쳐지면 좋을지 상상하게 되었다. 그 상상에 대한 힌트는 예전에 내가 좋아하던 소소한 행동에서 얻었기 때문에 나의 과거와 현재 그리고 앞으로 다가올 미래는 모두 연결되어 있다는 생각이 든다.

3부는 본격적인 아트테라피 작업이다. 여기서는 작업에 맞는 체험 키트를 준비해 초심자의 문턱을 낮추었다. 완성하기까지는 개개인의 몫이 중요하게 작용할지도 모르겠으나 우리에게는 무한한 가능성이 있다. 4부는 완성한 우리만의 아트테라피를 사랑의 마음으로 함께 나누어 보는 시간이다.

나는 나로 살아보기 이전에 나 이외의 것들만 바라보며 살았음을 알게 되었다. 진정한 삶이란 나를, 나의 내면을 찬찬히 들여다보며 스스로를 알아가는 과정이 아닐까 하고 생각했다. 그때 즈음 진정한 나의 인생이 새롭게 시작되었다. 독자들 또한 나처럼 자신을 알아가면서 내면을 직접 치유해 보기를. 이런 작은 계기를 마련해 주고 싶다는 마음으로 이 책을 만들었다.

마지막 부분에는 이 여정을 함께 달려온 독자들에게 건네는 '아트

테라피 서약서'를 준비했다.《나를 위한 시간, 아트테라피》에서만 만날 수 있는 여러 가지 작은 몰입으로 아트테라피스트로서의 자신을 만나길 바라는 마음에서다. 그리고 이 책으로 아트테라피를 처음 접하는 이들이 궁금해할 내용과 답변을 'Q&A'로 정리했다.

이전과는 다르게 커다란 목표보다는 오늘의 행복과 하루하루 약속한 일에 감사하며 살고 있음에도 이따금 만족할 만한 발전이 찾아왔다. 많은 사람이 어쩌면 대단한 목표와 역할, 반드시 해내야 할 것에 힘들고 지친 오늘을 살고 있는지 모르겠다. 예전의 나와 같이 방황하는 이들에게 전해 주고 싶은 이야기가 많다.

이런 나의 이야기와 아트테라피를 나누며 함께 힘을 내면 좋겠다. 보통의 존재인 내가 이룰 수 있다면, 다른 모두가 평안하고 행복한 인생을 살아갈 수 있다고 확신한다. 모든 독자를 응원하는 마음을 담아 나만의 테라피를 전한다.

1부

내 안의
문을

열며

1장

소소함에서 찾은 행복

오늘도 아틀리에는 햇살이 가득하다. 나는 매일 아침 이곳으로 온다. 문을 열고 신선한 바깥 공기를 마시며 주변을 가만히 둘러본다. '오제'(Oser, 불어로 '자유로운 공간'이라는 뜻을 담았다)라고 이름 붙인 이 공간과의 첫 만남이 생각난다. 당시 불안했던 나의 미래를 밝혀 줄 곳이라고 확신했고, 그 상상은 현실이 되었다. 지금도 여전히 이곳에서 새로운 오늘을 맞이하고 내일을 꿈꾼다.

먼저 음악을 고른다. 즐거운 리듬이면 좋겠다. 눈으로 물감을 훑으면서 귀로는 음악을 듣고 입으로 노랫말을 흥얼거린다. 캔버스에 오늘 아침 눈을 떴을 때 본 하늘의 색을 담아 본다. 그림에는 귓가에 흐르는 음악의 선율이 번지고 코끝을 간지럽히는 향기가 더해진다.

작은 캔버스에 색을 입힌다. 첫 번째 색은 아침 하늘에 살짝 숨어 있던 분홍색이다. 사랑스럽고 설렘 가득한 분홍빛 배경에 마음을 편안하게 만들어 줄 연한 하늘색이 물든다. 붉은 꽃잎이 하나둘 생겨나고, 초록빛 잎으로 마무리한다. 그림을 그릴 때는 다른 생각이 나지 않는다. 이따금 음악이 들리지 않을 정도로 몰입하다 보면 어느새 그림이 완성된다. 그림 한구석에 이름을 새겨 넣는 행복은 어떤 것과도 비교할 수 없다. 그림을 그리는 일은 일상 속 작은 행복으로 자리 잡았다. 오늘도 나는 일상의 소소한 행복과 함께 살아간다.

아침 햇살이 쏟아질 때부터 은은한 붉은빛 노을이 가득 찰 때까지 나는 이곳에 있다. 행복이 가득한 그리고 설렘이 묻어나는 이곳으로 여러분을 초대하고 싶다.

나를 위한 시간, 아트테라피

커피 한 잔으로 아침을 시작한다. 사무실 옆 길목에서 자전거 타는 아이들을 바라보며 어린 시절을 떠올렸다. 희미한 듯 또렷한 기억에 나도 모르게 웃음이 번진다. 걱정거리라곤 없던 그 시절에는 미래를 고민할 필요조차 느끼지 못했다. 걱정은 모두 부모님의 몫이라고 생각했던 것 같다. 그저 무엇을 하고 놀지 고민하기에 여념이 없던 아이였다. 친구들과 정신없이 노는 것이 마냥 즐거웠다.

그때는 바닥에 굴러다니던 돌멩이와 흙 바닥만 있어도 놀 수 있었다. 늘 새로운 놀이를 탐구하며 상상력을 키웠고 몸과 마음은 건강히 자랐다. 가끔 그때가 그리울 때면 동네 학교 앞 문구점에서 공깃돌과 군것질거리를 사곤 한다. 이 귀여운 일탈은 타임머신이라도 탄 듯 그 순간으로 나를 데려다준다. 친구들과 함께하던 시간, 우리만의 놀이가 그립다.

늘 시끌벅적하던 학교 운동장마저 쥐죽은 듯 조용한 어느 추운 겨울날이었다. 요즘 아이들이라면 컴퓨터나 스마트폰을 꺼내 들겠지만, 그 시절에는 집 안에 놀잇감이 수두룩했다. 여느 날처럼 나는 앉은 자리에서 고개를 빙글 돌려 찬찬히 집 안을 훑었다. 문득 늘 같은 자리에 있던 작은 고양이 장식이 눈에 들어왔다. 어른 손 한 뼘 정도의 금속 고양이 장식이었다. 가만히 나를 바라보는 고양이 장식과 눈

을 맞추고 있던 찰나 텔레비전에 나왔던 조각가가 떠올랐다. 가끔 학교에서 조각칼을 사용했던 터라 괜히 나도 만들 수 있을 것만 같은 기분이 들었다.

"엄마 비누 있어?"

엄마가 서랍 속에서 빨랫비누를 하나 꺼내더니 건네주셨다. 파란색 빨랫비누가 아닌 꽃향기 나는 아이보리색 비누였으면 더 좋았을걸…… 썩 마음에 들지 않았으나 비누를 하나 얻은 것에 만족하기로 했다. 신문지를 펴고 고양이 장식을 내 눈높이로 쌓은 책 위에 놓았다. 대충 어떤 부피로 만들어야 할지 고민하고 장식의 크기에 맞추어 비누를 크게 도려냈다. 수업 시간이 아니고는 처음 잡아 본 조각칼이었지만 왠지 모르게 그냥 하면 될 것 같은 기분이 들었다. 그 당시 자주 보던 만화영화 〈형사 가제트〉의 가제트 형사처럼 이리저리 따져 보고 나름 프로 조각가처럼 신중하게 굴었다.

대충 형태를 맞추어 먼저 커팅을 하고 나서 조금씩 세세하게 다듬어갔다. 꽤나 열심인 내 모습이 엄마 눈에는 어떻게 보였을까. 손을 열심히 움직이는 와중에 엄마의 시선이 느껴졌다.

"손 다치지 않게 조심해서 놀아."

바깥이 어두워질 때까지 계속 고양이와 비누만 번갈아 봤던 것 같다. 고양이가 완성되어가는 것이 신기한지 가족들이 돌아가며 한마디씩 거들었다.

"우와, 네가 한 거야?"

고작 빨랫비누 조각 가지고 웬 호들갑이냐 툴툴댔지만 괜히 우쭐한 기분이 들었다. 그렇게 나는 모두가 잠든 늦은 밤까지 파란 고양이를 만들었다. 다음 날 아침 금속 고양이를 쏙 빼닮은 파란색 비누 고양이 조각을 발견한 가족들은 어린 나의 손에서 탄생한 그 작품을 꽤 신기해했다. 나도 티는 내지 않았지만 큰일을 해낸 듯 어깨가 으쓱해졌다.

황금색 고양이 장식과 파란색 비누 고양이 장식은 나란히 우리 집 장식장에 자리하게 되었다. 시간이 흘러 공기와 만나 몽글몽글 거품이 생긴 비누 고양이는 하얀 거품이 되어 나의 옷에 스며들었다. 어린 시절 자그마한 손을 움직여 만든 비누 조각은 내가 자라고 난 후에도 기억에 또렷이 남았다. 어린 날 작은 놀이에서 시작했던 비누 조각은 나를 특별한 사람으로 만들어 주었다. 그저 어린아이의 손장난이었을지 모르지만 나는 파란색 비누 고양이 조각에서 나의 첫 아트테라피를 만났다.

●● 내가 그리던 꿈 ●●

머리가 크고 나서도 그림을 그릴 때면 그때의 파란 고양이를 생각했다. 어떻게 해야 할지 선뜻 떠오르지 않다가도 '파란색 비누 고양이를 조각할 때처럼' 하면 어느새 작품이 완성됐다. 한때는 연필로 친구들의 뒷모습을 그리는 일에 푹 빠졌었다. 미술학원도 다니지 않은 내가 제법 능숙하게 연필을 움직여 그린 그림이 친구들 눈에도 놀라웠는지 칭찬이 쏟아졌다. 그 상황이 어찌나 설레고 기분이 좋았는지 모른다.

나는 내 손에서 나의 행복을 직접 그려 나갔다. 스케치북에 우리 반 친구들의 모습이 거의 다 담길 즈음에는 잡지에 나오는 모델을 따라 그렸다. 그림과 조각에 푹 빠져 지내던 어린 시절부터 진로를 결정해

나를 위한 시간, 아트테라피

야 하는 고등학생이 될 때까지 마음속 파란 고양이는 나와 함께 무럭
무럭 자라고 있었다.

하지만 나는 파란 고양이의 신호를 무시했다. 부모님께 부담을 드
리고 싶지 않았다. 내가 검은색 화통을 둘러매고 미술학원에 다니는
친구를 부러워한다는 사실은 파란 고양이를 제외하고는 누구도 눈치
채지 못했다. 고등학교 3학년이 되었을 무렵, 고민 끝에 내 마음을 부
모님께 고백하기로 했다. 마음속 친구 파란 고양이도 나를 응원해 주
었다.

'괜찮아. 어서 말해봐.'

처음으로 꿈을 입 밖으로 꺼내어 보았다. 그러나 몇 날 며칠을 고민한 시간이 무색하게도 그날은 '나의 첫 번째 꿈을 포기하던 날'이 되었다. 삼 남매를 키우는 평범한 외벌이 가정에서 둘째 딸을 미대에 보낼 여유가 없다는 것 정도는 알고 있었지만, 거절당한 서러움은 한동안 나를 힘들게 했다.

가고 싶은 과도, 가고 싶은 대학도 없었다. 대충 고른 대학에 입학 원서를 냈다. 입학도 하기 전부터 얼른 졸업하고 싶었다. 마치 돈으로 졸업장을 사는 듯한 기분이 들었다. 곧 스스로를 책임져야 하는 성인이 된다는 사실을 알았더라면 다른 선택을 했을 것이다. 하지만 그때는 어렸고 부모님 말씀이 곧 법이었다. 나는 순한 양처럼 부모님 뜻대로 인생을 살았다. 의미 없는 대학 시절을 보내고 졸업 직후 부모님 뜻에 따라 서울대학교에 취업해 교수님과 상사 모두에게 능력을 인정받았다. 첫 직장 생활은 매우 순조로웠다. 미술이 아니면 안 될 것 같았던 마음과 달리 나는 잘 지냈고, 파란 고양이는 내면 깊숙한 곳으로 점점 잊혀 갔다.

● ● You Only Live Once ● ●

YOLO, 욜로. 현재 자신의 행복을 가장 중시하는 태도로 'You Only

Live Once.'의 앞글자를 딴 말이다. 이 라이프스타일은 20대 시절을 생각나게 한다. 20대의 나는 욜로, 그 자체였다. 자유로웠고 큰 걱정 없이 살았다. 목표와 목적지가 없어도 적당히 즐기며 잘 살았다. 신나고 즐겁고 웃음 가득했던 시간이 떠오른다.

그 당시 나의 즐거움이란 퇴근 후 친구들과 어울리는 것이었다. 다이어리에는 목표나 꿈 대신 친구와의 약속 메모가 가득 차 있었다. 일정으로 꽉 찬 다이어리는 살아 있음을 느끼게 했다. 매일 친구들과 전화하고, 그 시간도 모자라 만나자는 약속을 잡기에 바빴다.

친구 이야기를 제외하고 내 다이어리를 가장 많이 차지했던 것은 매일의 옷차림을 그린 그림이었다. 학교 다닐 때 반 친구들을 그려 주고 패션 잡지 속 모델을 따라 그리던 내게는 식은 죽 먹기였다. 어제 입은 옷과 오늘 입을 옷, 내일 입을 옷을 상상해 그리다 보면 시간 가는 줄 몰랐다. 소소한 취미 덕에 아침마다 옷 고르는 시간이 절약되고 스타일이 좋아지는 효과까지 있었다.

3개월 치 약속으로 가득 찬, 그날그날의 코디 스케치로 장식한 다이어리는 나를 상징한다고 생각했다. 그때의 나는 자존감이 꽤 높았다. 좋은 직장에 다니며 인정받고 친구들과 보내는 시간으로 가득한 시절이었다. 두툼한 다이어리와 안정된 직장은 당당한 20대 청춘의 멋을 나타낸다고 여겼고 그것이 곧 행복이었다.

하지만 나의 행복은 오래가지 못했다. 시간이 지날수록 친구들은

한두 명씩 모임에 나오지 못했다. 한 친구는 어학원을 다니며 시작한 제2외국어 공부로 만날 시간이 부족하다고 했고 또 다른 친구는 공무원 시험에 합격했다고 했다. 어떤 친구는 곧 다가올 결혼식 때문에 얼굴 보는 횟수가 줄어들었다. 그러던 어느 날 나의 머릿속에 질문 하나가 떠올랐다.

'그렇다면 나는 무엇을 하고 있는 걸까?'

좋은 직장이라고 자부했지만 나에겐 목표도, 비전도 없었다. 열정이 사라진 직장은 그저 돈 버는 곳에 불과했다. 대부분의 시간을 월급과 바꾸어 썼다. 시간과 바꾼 월급으로 예쁜 옷을 입고 친구를 만나는 것이 전부였다. 부모님의 바람대로 간판 좋은 직장에 다니는 나는 행복한 사람이라고 생각했다. 스스로를 우월하다고 착각했던 내가 문득 창피해졌다.

주변 사람들이 만들어 놓은 행복의 기준을 나의 기준으로 받아들이고 살았지만, 그것은 허상일 뿐 나는 행복하지 않았다. 잘못 살고 있다는 생각이 들었다. 더는 이렇게 살고 싶지 않았다. 두려움 속에서 결국 직장을 그만두기로 마음먹었다. 그렇게 두 번째 실패가 찾아왔다.

나 자신을 찾고 싶었다. 내가 원하는 답은 내 안에 있다고 생각했다. 그렇게 나와의 대화가 시작되었다. 나에게 물었다. 너는 누구니? 쉽게 대답이 나오지 않았다. 솔직한 나를 만날 방법은 무엇일까? 다른 사람들은 어떻게 진정한 나를 찾고 만나게 되었을까?

책에서라도 답을 찾고 싶은 마음에 막연하게 서점을 찾았다. 고민 끝에 다다른 곳이었지만 수많은 책 사이에 서니 그 분위기에 압도되었다. 자기계발 서가에서 한 시간, 에세이 서가에서 한 시간. 답을 찾고 싶었다. 그러다 발걸음이 멈춰 선 곳, 취미실용 서가였다.

나를 찾으러 서점에 왔건만 결국 취미실용서만 들여다보고 있구나 싶던 차에 '아, 파란 고양이!' 잊고 지냈던 파란 고양이가 생각났다. 뭐에 홀린 것처럼 눈에 보이는 책을 모조리 구입했다. 그리고 집으로 돌아온 그날부터 누가 시키지도 않았는데 책 속의 공예를 따라 했다. 어느 날은 바느질, 어느 날은 뜨개질, 또 십자수나 비즈공예 등 할 수 있는 모든 것을 해보기로 했다.

주변에서는 내게 취미든 일이든 한 가지만 하는 것이 어떻겠냐는 걱정 섞인 충고를 했다. 직업으로 삼으려면 한 우물만 파야 한다는 것이다. 그러나 하나를 고를 수가 없었다. 나도 내가 무엇이 좋은지 모르는데 어떻게 한 우물만 파라는 건지 대체 이해할 수 없었다.

〈최후의 만찬〉, 〈모나리자〉로 잘 알려진 르네상스를 대표하는 인물 레오나르도 다빈치는 여러 방면에서 뛰어난 사람이었다. 미술뿐 아니라 과학에도 관심이 많았던 그는 미술에 과학적으로 접근하기를 좋아했는데, 그의 작품 〈최후의 만찬〉은 그러한 사실을 증명하듯 원근법을 두드러지게 사용한 작품으로 유명하다. 천재적인 예술가 레오나르도 다빈치는 한 분야에만 집중하지 않았고 자기가 가진 재능을 발휘해 수많은 작품을 만들어 다른 이에게 영감을 주었다.

내가 레오나르도 다빈치와 같은 뛰어난 예술 감각을 가진 사람은 아니지만 여러 가지에 몰두한다는 이유만으로 걱정 어린 눈빛을 받는 것이 싫었다. 오히려 좋아하는 일을 다양하게 할 수 있음에 즐거움을 느꼈다. 그리고 내 말을 증명이라도 하듯 시간이 지나자 다양한 작업을 접해 본 경험이 기회로 다가왔다. 일찌감치 이런저런 경험을 많이 해봤기 때문에 자잘한 목표에 도전하는 데 능숙했고 그 시도에서 얻는 즐거움이란 어떤 것인지 알게 된 셈이다.

오랜 시간이 흐른 지금에서야, 과거에 삼았던 취미를 되찾는 시도와 경험이 인생에 어떤 형태로든 흔적을 남긴다는 것을 직접 확인했다. 그 당시 많은 이의 우려 속에서 했던 방황은 어쩌면 파란 고양이

가 나를 위해서 펼쳐 준 세상이 아닐까 싶다. 실제로 지금 내 일에 떠올리는 많은 아이디어는 그때 열심히 탐구했던 취미 서적과 숱하게 시도했던 모험의 결과라고 해도 과언이 아니다.

인생이 나를 찾는 여행이라고 한다면 나의 20대는 여행을 시작하려고 준비하는 단계였다. 방황의 시간이라고 생각했던 그 시기가 실은 나의 길을 걷기 위한 시간이었고, 그 모든 것은 나의 자산이 되었다. 어린 시절은 타인을 위한 시간으로 살았다면 이제 조금씩 진정한 나의 인생을 찾아가고 있었다. 그것이 단지 소소함에서 시작되는 작은 움직임일지라도 조금씩 천천히 나의 인생길을 일구어 나갈 발걸음을 한 걸음씩 내디뎠다.

꿈을 펼치다

하늘을 떠올리면 산뜻하고 연한 하늘빛과 하얀 구름이 생각난다. 하지만 매일이 물감 풀어놓은 듯 맑고 푸른 하늘일 수는 없다. 때로는 조금 더 우울한 날이 있다. 그런 날이면 거울을 본다. 문득 바라본 거울 속 나의 표정이 마음에 들지 않는다. 위로가 필요해 보인다. '괜찮아, 이만하면 됐어. 잘하고 있어.'라며 스스로를 위로해 본다. 그리고 한번 웃어 본다. 내가 나에게 건넨 짧은 위로의 말과 혼자 지어 본 미소만으로 기분이 한결 나아진다.

내 마음을 알아주는 가장 가까운 사람은 누구일까? 바로 나 자신이다. 스스로에게 받는 위로가 가장 빠르고 정확하다. 타인에게 받는 위로와 다르지만 더 큰 힘을 발휘한다. 타인의 말에 휘둘리고 싶지 않다

면 나 자신과 대화를 나누거나 일기를 적어 보면 좋다. 나의 오늘이 행복하길 바란다면 용기를 내어 다시 거울을 보면 된다. 그냥 거울 속 나를 향해 웃으며 괜찮다고 말해 준다. 그리고 주먹을 꼭 쥐고 나를 슬프게 한 모든 것들에 펀치를 날릴 듯 노려본다. 든든한 내 모습이 좋다. 싸움에서 이긴다면 이런 기분일까? 그렇게 나를 위로한다.

●● 나를 성장하게 하는 에너지 ●●

20대 후반이 되었을 무렵 내 주변 상황은 많이 달라졌다. 그저 즐겁기만 하던 철없는 시절을 지나 많은 역할과 책임이 따르는 성인이 되었다. 친구들은 경쟁이라도 하듯 결혼을 하고 아이를 낳았다. 어린 줄로만 알았던 이들은 주어진 책임을 다하며 각자가 맡은 역할을 소화하고 있었다. 이제는 부모의 보살핌 아래 어린아이가 아니었다. 변해버린 상황만큼 내 인생을 재정비할 필요를 느꼈다.

'반복된 삶에서 벗어나고 싶어.'

'무언가를 시작해야 해.'

'성장이 필요해.'

나는 누구인가? 나는 잘살고 있는 걸까? 내가 원하는 삶은 어떤 삶일까? 내가 바라는 나의 미래의 모습은 어떠한가?

내가 바라는 미래의 모습에는 '성장'이 필요했다. 꼭 돈을 많이 벌고 유명해져야겠다는 성장은 아니었다. 제자리걸음 하지 않는, 어제보다 나은 오늘의 나를 생각했다.

어떤 게 좋을까 고민하던 어느 날 '파우치 만들기'가 눈에 들어왔다. 주변에 아이를 키우는 친구가 많다 보니 유기농 천을 이용해 기저귀 파우치를 만들기로 했다. 구상을 마치고 동대문 종합상가를 찾았다. 부지런히 바쁘게 움직이는 상인들 사이에서 에너지를 느꼈다. 당연한 소리겠지만, 원단 가게 사장님들은 천에 대해서라면 누구보다 전문가였다. 무슨 재료로 어떻게 만든 천인지 상세히 알려주셨다. 어느 원단 가게에서 고민 끝에 산 첫 번째 천은 아이보리빛을 띠었다. 염색이나 표백을 하지 않은 천연유기농 천이었다.

집으로 돌아와 재단을 했다. 파우치는 이전에 여러 번 만들어 봤었다. 둥그런 모양부터 각이 진 모양까지 다양했다. 특히 복조리 모양

나를 위한 시간, 아트테라피

파우치는 활용도가 좋아 친구들에게 좋은 선물이 될 것 같았다.

머릿속에 그린 도안대로 천에 초크칠을 했다. 나만의 팁이 있다면 안감이 지저분해 보이지 않도록 말아 감은 후에 바느질하는 것이었다. 이 방법이면 겉과 속 모두 깨끗하고 깔끔했다. 파우치를 완성하고 겉면에 아기 발 모양의 도장을 찍어 다림질을 했다. 하나둘 선물할 파우치가 늘어나면서 뿌듯한 마음이 들었다.

친구 선물로 만들기 시작한 기저귀 파우치는 생각보다 반응이 좋았다. 주변 사람들은 정식 판매를 요구했고, 나는 눈코 뜰 새 없이 바쁜 핸드메이드 작가가 되었다. 내가 잘하고 좋아하는 것에서 소재를 찾다 보니 답은 가까이에 있었다. 생각지도 못한 하루하루를 보내면서 이 경험 또한 기록하면 좋겠다고 생각해 블로그에 글을 썼다. 블로그 반응도 생각 외로 폭발적이었다. 팔로워가 늘고 오프라인에서도 입소문을 타기 시작했다.

하지만 어느샌가 기저귀 파우치를 만드는 대형 업체가 생겨나기 시작했고 당시 핸드메이드로는 경쟁력이 떨어진다는 생각에 새로운 제품을 고민해 나갔다. 그리고 '시크릿백'이라 이름 지은, 가방 안을 정리해 줄 이너 파우치를 개발했다. 주요 고객이던 친구들의 반응 역시 좋았다. 가방의 모양을 잡아 주며 수납공간을 만드니 모양새도 예뻐지고 실용성이 높아져 좋다고 했다. 어떤 친구는 "나는 왜 이런 생각을 못 했을까?" 하며 제자리에 서서 박수를 치기도 했다.

지인과 가족에게 선물할 용도로 시작한 취미활동이 입소문을 타면서 주된 사업수단이 되었다. 계속되는 주문에 힘든 줄도 모르던 때였다. 주문량이 급격히 늘어 주변에 적당한 공장을 찾고 있던 어느 날, 청천벽력 같은 일이 일어났다. 핸드메이드로 소량 제작해 판매하던 나와는 비교할 수 없는 가격 경쟁력으로 무장한 업체가 디자인을 베껴서 보란 듯이 판매하는 것을 알게 되었다. 누가 봐도 너무나 똑같았다. 50만 원 정도로 시작한 작은 핸드메이드 사업의 한계일까? 어떻게 베꼈는지 확인해 보니 그 답은 블로그에 있었다. 나는 블로그에 내 아이디어를 상세히 공개하고 있었고, 얼굴 없는 컴퓨터 속 사람들에게 너무나도 쉽게 복제되었다. 이렇게 하루아침에 남의 것을 빼앗는 사람들이 있구나. 말 그대로 '좌절'을 경험했다. 정말 울고 싶었다. 소소하게 시작한 나의 첫 사업 경험은 그렇게 막을 내렸다.

　　그 뒤 내가 선택한 것은 공부였다. 나의 능력을 쌓는 것이 남에게 빼앗기지 않는 유일한 방법이라고 생각했다. 새벽까지 책을 읽고 공부를 하며 다시는 핸드메이드를 하지 않겠다고 다짐했다. 그러나 아이러니하게도 나는 여전히 핸드메이드를 하고 있다. 예전과 다른 점이 있다면 교육과 함께 하는 핸드메이드라는 것이다. 도둑맞지 않을 자산을 내 안에 쌓고 가치를 높여 가며 경쟁력을 갖추고 있다.

　　좌절의 경험은 나를 성장하게 했다. 작은 핸드메이드 사업이 나를 교육가로 만들어 준 것 아닌가. 누군가는 이것을 실패라 부를 수도 있

다. 하지만 나는 실패가 아닌 성장이라고 자부한다. 그저 주변 사람을 살피고 그들이 필요로 할 만한 제품을 만들어 판매하면 어떨까 하는 마음으로 시작했다. 여러 가지 색과 패턴이 담긴 원단을 사고 디자인하면서 샘플을 완성해 나갈 때마다 큰 성취감을 느꼈다. 전혀 알 길이 없던 도매시장의 구조와 유통 과정 그리고 경영도 배웠다. 이 경험은 다시 무언가를 도전할 밑바탕이 되어 주었다.

살면서 겪는 모든 경험은 인생을 돕는 밑거름 역할을 한다. 때로는 홀로 겪어야 하는 많은 문제와 고민 그리고 고통으로 무기력해질 수도 있다. 그렇게 고갈된 정신적 에너지는 삶의 의미를 잊게 만든다. 그리고 결국 꿈과 멀어지며 희망도 의욕도 없는 시간을 보내게 된다. 슬럼프에서 나를 빠르게 회복시키는 것, 그것은 나를 위해 나만이 할 수 있는 일이라고 생각했다. 그래서 움직여야 했고, 그 움직임은 곧 나의 에너지가 되었다.

●● 꿈을 이루고 싶다면 펜을 잡아라 ●●

매년 한 해가 시작할 때 계획을 적는다. 그다음 그것을 주일 단위로 나누어 적는다. 될 수 있으면 자주 하고 싶은 것들을 적는다. 내가 배운 인생이란 그저 상상하고 시작하는 것이다. 내가 그린 상상은 곧 계

획이 되었고, 그 계획은 성패와 상관없이 나를 성장하게 했다.

나는 어릴 때부터 적어 온 다이어리 덕분에 머릿속 생각을 노트에 정리하는 게 익숙하다. 이 작은 습관은 나의 가장 좋은 습관이다. 세계적으로 성공을 거둔 이들에게는 글로 적고 바로 행동으로 옮긴다는 공통점이 있다. 세계적인 비즈니스 컨설턴트이자 자수성가의 아이콘인 브라이언 트레이시는 그의 책《목표 그 성취의 기술》에서 '목표를 적고 매일 그대로 행동하라.'라고 한다.[1] 전 세계에서 두 번째로 큰 투자 개발 회사의 대표이자 베스트셀러 작가인 게리 켈러는 그의 책《원씽》에서 '할 일 목록 대신 성공 목록을 적어라.'라고 했다.[2] 이들이 이렇게 강조하는 '목표를 적는 것'은 무엇을 의미할까?

미국의 크리에이티브 컨설턴트 댄 자드라의《파이브》는 '나는 무엇을 원하는가?'라는 질문으로 시작한다. 이 책의 부제이기도 한 '스탠퍼드는 왜 그들에게 5년 후 미래를 그리게 했는가?'가 담고 있는 메시지가 바로 여기에 있다. 미국의 명문 스탠퍼드 대학 3, 4학년 학생을 대상으로 한 과제의 내용은 바로 자신의 5년 후를 구체적으로 그려 보는 것이었다. 얼핏 이야기만 들었을 때는 이 과제가 대학교 기말고사를 대체할 정도로 중요한가 싶겠지만, 학생들은 이 과제로 새롭고 다양한 미래와 가치를 찾아가는 훈련을 한 것이다.[3]

내가 꿈꾸는 나의 미래를 구체적으로 그려 본다는 것은 인생에서 매우 특별한 의미를 갖는다. 나라는 사람을 누구보다 잘 알고 있는 나

에게 귀 기울일 수 있는 특별한 시간이다. 다른 이의 말을 듣고 고민하기보다 내가 추구하는 가치를 두 눈으로 확인하는 것이다.

　성공한 여러 유명인들은 펜을 들어 목표나 꿈을 적으라고 말한다. 나는 어떤 그 무엇보다 내가 하고 싶은 것, 내가 되고 싶은 것을 노트에 적는 일에 자신 있었다. 나의 노트 속에서는 내가 되고자 하는 꿈을 나무라는 사람도, 포기하라고 말하는 사람도 없었다. 그렇게 노트를 채워 왔다.

●● 노트를 가득 채운 꿈 ●●

커피 향만으로도 가슴 설레는 순간이 있었다. 작은 카페를 정리한 지 몇 년이 지난 지금도 내 주변에는 늘 커피 향이 맴돈다. 그만큼 여전히 커피가 좋다. 우연히 맛본 커피가 좋아 카페를 열게 될 줄은 꿈에도 몰랐다. 압구정동에 가서 처음 맛본 커피는 신세계였다. 일단 주문이 어려웠다. 같이 간 친구의 추천으로 에스프레소와 헤이즐넛 라테를 시켰다. 주문을 하고 주위를 둘러보니 잘 차려입은 신사, 숙녀들이 비싼 커피를 마시며 이야기를 나누고 있었다. '글로리아 진스'라는 이름의 향 커피 전문점이었다. 새로운 충격이었다. 외국에 온 듯한 착각이 들 정도였다.

그렇게 나는 커피에 빠져버렸다. 향긋한 커피도 커피였지만, 커피보다 커피를 즐기는 그곳의 분위기에 사로잡혔다. 그날 이후로 문턱이 닳도록 카페에 드나들었다. 어떤 날은 다른 친구들을 데려가서 으스대기도 했다. 마치 스타벅스가 처음 들어왔을 때처럼 친구들 앞에서 복잡한 주문을 자연스럽게 구사했다. 커피는 나를 우월한 사람으로 만들어 주는 특별한 매력이 있었다. 에스프레소를 좋아하지는 않았지만 좋아하는 것마냥 주문해서 억지로 참으며 마시기도 했다. 그때의 나는 커피와 열렬히 사랑했다.

지금 생각하면 그런 내 모습이 귀여워 웃음이 난다. 자연스레 내 노트에는 커피 이야기가 자주 등장하게 되었다. 헤이즐넛 향이 나는 원두커피와 에스프레소를 멋지게 마실 수 있게 되자 직장 생활을 접고 동네 작은 커피숍을 운영하고 싶었다. 노트를 펼쳐 나의 카페를 상상하기 시작했다. 머릿속에는 이미 공간을 꾸밀 인테리어와 소품이 가득했다. 좌식 스타일의 아늑한 카페도 좋겠다고 생각했다. 노트에 나만의 카페를 그려 넣다 하루가 훌쩍 지나기도 했다.

예쁘고 아기자기한 동네 커피숍에서 여유롭게 책을 읽으며 단골손님과 소통하는 나의 모습, 노트는 온통 '카페 주인이 되는 꿈'으로 채워져 갔다. 그 꿈은 생각보다 빠르게 실현되었다. 내 마음에만 품고 있던 꿈은 운명처럼 30대에 이루어졌다. 아니, 내가 이루어 냈다.

매일 아침 신선한 재료를 구입했고, 모든 준비를 끝내고 나면 정해진 시간에 카페 문을 열었다. 언제나처럼 단골손님들이 공간을 가득 채웠고 나는 미소와 함께 그들을 맞이했다.

그들이 말하는 나의 카페는 자유롭고 편안했다. 사실 그것이 그들과의 관계를 오래 유지할 수 있던 이유였다. 카페를 드나드는 모든 이가 행복한 곳이 되길 바랐다. 손님들은 내게 커피를 주문했고, 나는 커피를 내어 주는 사람에 불과했지만 그게 전부는 아니었다. 육아와 가사로 지친 마음을 해소하려 찾은 사람부터 남자친구와 헤어지고 붉은 눈을 한 채 커피를 주문하던 사람, 꿈을 안고 공부할 거리를 챙겨 온 사람까지 이들 모두에게 내어 준 커피는 커피 한 잔 그 이상의 가치였을 것이다.

어떤 이는 이따금 혼자 찾아와서 커피를 마시며 본인의 이야기를 털어놓았고, 나는 그들의 이야기를 들어주었다. 설사 말을 섞지 않더라도 말 한마디보다 더 큰 의미를 담은 익숙한 눈짓은 나를 행복하게 했다. 그때부터 나는 여러 사람에게 커피 향을 가득 담은 작은 테라피를 나누고 있었는지도 모르겠다.

무언가 되고 싶은 것이 있다면 구체적으로 생각하고 그것을 노트에 적어 보자. 그 꿈은 어느새 내 곁에 도착해 있을 것이다. 어렸을 때

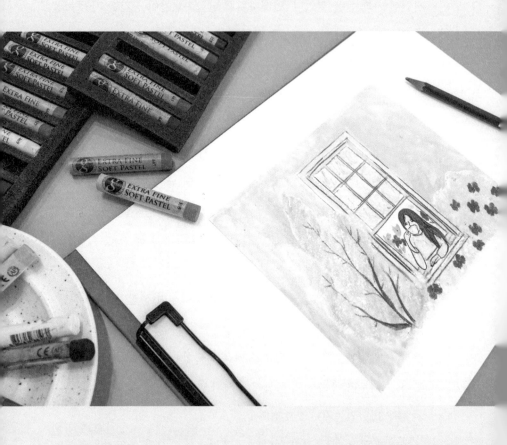

부터 그려 온 하루 코디 스케치가 핸드메이드 파우치 사업으로, 막연히 떠올린 작은 카페가 현실로 이루어진 것처럼 말이다. 상상하고 그리고 매일 다시 적어 보면서 마음속 꿈을 키워 보자. 노트와 펜만으로 인생을 바꿀 수 있다.

인생을 바꾸고 싶다면 너무 애쓰지 말자. 그것은 가장 쉽고 소소한 일이며, 동시에 나를 발견하는 일이다. 과거의 상처가 치유되어 내일의 한 줄기 빛을 찾게 되는 것이다. 어제의 나와 오늘의 소소함이 내 미래의 행복을 이끌어 내는 열쇠가 된다. 당신은 이미 그 열쇠를 손에 쥐고 있다. 배우 제임스 딘은 말했다. '나는 영원히 꿈꾸며 오늘이 마지막인 것처럼 산다.' 나는 매일 꿈꾸고 영원히 꿈꾼다. 이제 나의 꿈은 형태가 없다. 형태가 중요하지 않다는 것을 알게 되고 나자 꿈은 무형의 것으로 바뀌었다. 꿈의 형태보다 중요한 것은 바로 나를 발견하는 일이 아닐까?

2부

내가
만드는

행복

1장

작은 몰입: 행복을 쌓는 여정

나의 작업실 한켠의 작은 책장에는 지금까지 읽은 책으로 가득하다. 이 책장은 마치 나무의 나이테처럼 나의 시간을 담고 있다. 오래전에 읽었던 책을 다시 한번 꺼내 읽은 적이 있다. 신기하게도 처음 그 책을 접했을 때의 감정과 두 번째 그 책을 다시 접했을 때의 감정은 사뭇 다르게 느껴졌다. 처음 읽었을 때는 크게 와닿지 않았던 부분들이 그날은 새롭게 다가오는 것을 느꼈다. 늘 그 자리에 있던 책이 다르게 느껴지듯 이따금 새로운 모습의 나를 발견하게 된다.

반복은 내 것으로 만드는 행위라고 생각한다. 예를 들면 처음 자전거를 탈 때 보조 바퀴를 달고 타더라도 그 한 번의 경험으로 자전거를 탈 의지가 생긴다. 그다음에는 두 발 자전거도 거뜬히 탈 수 있는 용

기가 생긴다. 처음은 서툴지 몰라도, 반복은 발전을 가져오며 평생에 걸쳐서 사용할 수 있게 된다. 그것이 바로 나의 '능력'이다.

●● 행복을 살다 ●●

우리는 주어진 역할에 최선을 다하며 살고 있다. 그것은 부모, 형제, 친구, 이웃이기도 하다. 회사원, 선생님, 판매원, 의사, 변호사, 교수 등의 이름이 될 수도 있다. 내가 만일 이 역할에서 벗어나게 된다면 혹은 이 역할을 더는 할 수 없게 된다면 나는 누구일까?

역할은 일상을 지켜 준다. 우리는 대부분의 시간을 무언가의 역할로서 보낸다. 나는 보통 사람처럼 맡은 역할을 잘 수행하고 타인에게 인정받기 위해서 많이 노력해 왔다. 하지만 그것이 진정한 나를 잊게 한다는 걸 눈치채지 못한 채 시간을 계속 흘려보냈다. 어느 날 문득 '나는 누구인가'라는 생각이 들었을 때 이대로는 안 된다고 생각했다. 그저 주어진 대로 맡아 해온 역할에서 벗어나 진정으로 내가 원하는 행복을 찾고 싶었다.

대부분이 직장이나 가정에서의 역할과 같이 인생에서 나를 규정하는 여러 가지 형태의 역할을 해내는 데에만 몰두한다. 행복을 찾기는 커녕 내게 주어진 일을 처리하기 바쁜 것이 현실이다. 바쁘고 정신없

는 삶 속에서 친구나 가족과의 시간을 미루고 불필요하다 여기며 버겁다고 생각할 때가 있었다. 내가 해야 할 일은 산더미처럼 쌓여 있는데 여유롭게 주변을 돌아보며 행복을 찾기란 현실에 맞지 않는 꿈같은 소리였다. 항상 '이번 일만 처리되면 만나자.' '정리되면 연락할게.' 따위와 같은 '나중에'라는 의미의 다양한 핑계가 내 빈자리를 대신했다.

그때의 나는 완벽주의에 지배당했다. 반드시 완벽하게 일을 해내야 한다고 생각했고 안쓰러움이 담긴 친구들의 걱정과 위로는 전혀 보이지 않았다. 미국의 심리학자 웨인 오츠는 자신의 저서《어느 워커홀릭의 고백》에서 가정과 개인사보다 일을 우선시하는 사람들을 '워커홀릭(Workaholic)'이라고 표현했다.[4] 공식적으로 인정된 정신병증은 아니지만, 일반적으로 일을 하지 않으면 불안감을 느끼는 증상으로 많이 알려져 있다.

하지만 웨인 오츠는 워커홀릭의 대부분은 일이 불안과 두려움을 해소하기 위한 수단으로 작용하며, 가정과 개인사보다 일을 우선시하는 일종의 강박 증세에 가깝다고 밝혔다. 이들은 가족이나 친구, 사랑하는 이와의 관계에서 얻어야 하는 신뢰와 사랑, 자존감을 일에서 찾으려고 하면서 일에 집착하게 된다는 것이다. 워커홀릭은 일과 삶을 분리하지 못해 생긴 오류가 아닐까? 일을 해결하며 느끼는 성취감의 정도를 넘어버린 일 중독은 망가지는 건강에 더불어 가족, 친구와

멀어지는 결과만을 초래할 뿐이다.

　지난 2019년 5월, 세계보건기구(WHO)는 번아웃 증후군(Burnout Syndrome)을 '성공적으로 관리되지 않은 만성적 직장 스트레스'로 정의했다. '번아웃'으로 무기력함, 회의감, 우울감 및 업무에 대한 부정적인 감정을 느끼게 되며 업무 효율 저하, 일에 대한 심리적 거리감, 수면 장애 등을 겪고 심한 경우 자살과 같은 극단적인 선택에 이르기도 한다.[5] 말 그대로 번아웃은 활활 타는 성냥개비의 끝이 재가 되는 것과 같다. 앞만 보고 달리는 현대인에게는 더 이상 남의 이야기가 아니다. 방향보다는 속도를 중시하는 현대사회, 이로 얻는 결과를 과연 성공이라고 이름 붙일 수 있을까?

●● 작은 것에서 피어나는 행복 ●●

'나는 누구인가'에서 시작한 고민은 '행복이란 무엇인가'로 이어졌다. 막연하게 '행복하다'고 느낀다면 그 행복을 위해 사는 것이라고 생각했다. 그렇다면 나는 언제 행복을 느낄까? 쉽게 대답할 수 없었다. 그렇다면 나는 무엇을 좋아하는가? 마찬가지로 쉽게 대답이 나오지 않았다. 나는 내가 누구이고, 무엇을 위해 사는지 또한 답할 수 없음을 알았다.

부끄럽게도 무엇을 좋아하고 좋아하지 않는지 알지 못하던 나를 알기 위해 스스로를 24시간 관찰하기로 했다. 그리고 내가 언제 행복해하는지에 집중했다. 우선 아침에 일어나서 가족에게 굿모닝 인사를 할 때 행복을 느꼈다. 마음에 드는 옷을 골라 입고 거울에 비친 내 모습이 마음에 들어 행복했다. 기분 좋은 음악을 들으며 금방 내린 따뜻한 커피 한 잔을 마시니 행복이 밀려왔다. 막상 행복을 찾다 보니 생각보다 대단한 것이 아니었다. 오히려 사소하게 느끼는 일상이 대부분이라 놀라웠다.

행복은 소소한 일상에서 생겨나며 즐거움에서 찾아온다. 즐거움은 생활 곳곳에서 발견할 수 있다. 진정한 나를 찾는 방법은 곧 꾸준하게 '소소함에서 오는 행복 찾기'를 이어 나가는 것임을 깨달았다. 이것이 오늘의 내가 이전보다 조금 더 행복한 이유가 되었다.

●● 나를 찾는 여행의 질문 ●●

'소소함에서 행복 찾기'를 바탕으로 몇 가지 적어 볼 수 있다. 신중할 필요는 없다. 그저 있는 그대로 온전한 나에게 집중해 보자. 누구의 딸일 필요도 없고 직업이나 학교도 지운다. 그저 무엇도 아닌 나에 대해서 깊이 생각할 시간이 필요하다.

막상 나에 대해 생각하고자 하면 쉽게 떠오르지 않을 수 있다. 그럴 때는 마냥 행복했던 어린 시절의 나를 만나 보는 것도 좋은 방법이다. 다시 과거로 여행을 떠난다. 어린 나를 만나 질문해 보자. 아무 조건 없이 세상을 바라보던 때가 있었다는 사실을 떠올려 본다. 어떤 음식을 좋아했고 어떤 꿈을 가졌는지 기억을 떠올려 적어 보자. 현재의 내가 과거의 나를 만나면서 '나를 찾는 여행의 질문'에 답해 보자.

나를 잊은 것도 모른 채 살고 있었다는 사실은 내게 적잖은 충격을 주었다. 하지만 내면 깊은 곳에 잘 숨겨 둔 진정한 나를 발견했다. 이것만으로도 이전과 다른 세상을 만나는 기분이 들었다. 조금씩 천천히 나를 알아가는 시간이 필요했다. 그리고 내가 잊고 살아온 나의 행복을 과거로부터 다시 꺼내기로 했다.

오로지 나만을 위한 시도였다. 글로 적은 데서 그친다면 그것은 진심으로 나를 알아가는 게 아니라고 생각했다. 지금 당장 할 수 있는 몇 가지를 골랐다. 처음 시도한 것은 그림 그리기. 나를 위한 질문지에 답은 나와 있었다. 그렇다, 나는 그림 그리는 것을 좋아하는 사람이었다.

나를 찾는
여행의 질문

우리가 일상 속에서 즐거워하던 그 사소함을 발견해 보자.

나를 찾아줘 (박진경)

- 어린 시절 나는 그림 그리는 것, 친구들과 신나게 뛰어 노는 것, 가족과 함께 여행가는 것(을)를 좋아했다.
- 지금 나는 그림 그리는 것, 흥미로운 분야를 공부하는 것, 운동하는 것, 책을 읽는 것, 새로운 곳을 여행하는 것, 좋은 친구들과 맛있는 음식을 먹는 것(을)를 좋아한다.
- 어린 시절 나의 꿈은 행복을 그리는 화가가 되는 것이었다.
- 현재 나의 꿈은 심리학과 예술을 통해서 다른 이들을 돕는 사람이 되는 것이다.
- 나는 어릴 때 (음식 중에) 감자, 수제비, 떡볶이 그리고 과자(을)를 좋아했다.

- 나는 어릴 때 수제비와 감자(을)를 자주 먹었다.
- 지금 내가 좋아하는 음식은 다양하지만 특별히 좋아하는 음식은 지중해 음식이다.
- 요즘 내가 자주 먹는 음식은 운동을 하고 있어서 고단백 닭가슴살 요리와 야채이다.
- 어린 시절의 나는 연핑크색을 좋아했다.
- 지금 내가 좋아하는 색은 노랑, 연두색이다.
- 내가 좋아하던 놀이는 땅따먹기, 공기놀이, 자전거타기다.
- 내가 지금 좋아하는 놀이는 그림 그리기, 친구들과 수다떨기, 여행가기다.
- 내가 좋아하던 과목은 수학, 과학이다.
- 요즘 내가 공부하고 싶은 분야는 해부학이다.
- 나는 알라딘 중고서점에서 고전소설 책을 읽는 것을 좋아한다.

나를 찾는 여행을 통해서 잠시 잊고 있던 나를 살짝 꺼내어 보았다. 노트에 하나하나 적어가는 재미가 있다. 작은 노트에 모두 담기 어려울 정도로 하고 싶은 말이 많다. 이렇게 말한 이유를 길게 늘여 적고 싶어진다. '당신은 행복합니까' 혹은 '당신은 누구입니까'와 같은 질문에 전혀 답하지 못하던 때와 다른 나를 발견할 수 있다.

나를 찾아줘 (　　　　)

- 어린 시절 나는 _____

 _____ (을)를 좋아했다.

- 지금 나는 _____

 _____ (을)를 좋아한다.

- 어린 시절 나의 꿈은 _____ 이었다.

- 현재 나의 꿈은 _____

 _____ 이다.

- 나는 어릴 때 (음식 중에) _____ (을)를 좋아했다.

- 나는 어릴 때 _____ (을)를 자주 먹었다.

- 지금 내가 좋아하는 음식은 _____

 _____ 이다.

- 요즘 내가 자주 먹는 음식은 _____

 _____ 이다.

- 어린 시절의 나는 _____ 색을 좋아했다.

- 지금 내가 좋아하는 색은 _____ 이다.

- 내가 좋아하던 놀이는 _____ 다.

- 내가 지금 좋아하는 놀이는 _____ 다.

- 내가 좋아하던 과목은 _____ 이다.
- 요즘 내가 공부하고 싶은 분야는 _____ 이다.
- 나는 _____ (을)를 좋아한다.

위에 적은 나의 이야기를 바탕으로 나를 소개하는 글을 써볼 수도 있다. 과거의 이야기를 단 몇 줄로 소개하기엔 너무 아쉽다. 내가 그것을 좋아하게 된 이유와 그에 얽힌 이야기가 많다. 누구에게도 낱낱이 터놓지 못했던 그 긴 이야기를 털어놓자. 무엇을 좋아하고 무엇을 할 때 행복한지 대답하기 어렵더라도 질문에 빈칸을 채우다 보면 추억이 몽글몽글 솟아난다. 이렇게 하나하나 털어놓다 보면 어느새 나를 온전히 소개할 수 있게 된다.

나를 소개합니다 (박진경)

어린 시절의 나는 그림 그리는 것을 좋아했다. 그림 그리기는 언제나 나에게 1순위여서 좋아하는 친구들과 놀다가도 스케치북 앞에 앉으면 시간 가는 줄 몰랐다. …

나를 소개합니다 ()

어린 시절의 나는 …

나의 어린 시절 꿈, 그림은 나에게 상처이자 꺼내고 싶지 않은 실패의 조각이었던 것 같다. 그 조각은 마치 뾰족한 표창처럼 빙글빙글 돌며 나의 용기를 깎아 냈다. 예전부터 나에게 '시작'이란 곧 두려움이었다.

시작은 두려움과 함께 온다. 그때까지는 두려움과 싸워 볼 생각을 하지 못했다, 이번만큼은 달랐다. 두렵지만 용기가 있다면 무엇이든 시작할 수 있다고 생각했다. 이제야 나를 조금씩 알아가게 되었고 나는 아직 그림을 좋아한다는 사실을 알게 되었다. 두려움이라는 강물을 건널 용기의 노를 쥔 것이다.

그림을 그리자. 잊고 있던 나를 꺼내어 본다. 나는 그림 그리는 일에 자신이 있었고 그림 그리기를 좋아했다. 내가 좋아하는 것을 시작해 보면서 인생을 변화시켜 보려 했다. 우선 부담 없이 쉽게 접근할 수 있는 미술 수업을 찾기 시작했다. 막연히 포털사이트에 '미술 수업'을 검색했다. 수많은 학원 리스트가 모니터를 가득 채웠고 그림 그리기가 이렇게 쉬운 일이었나 싶은 허탈함에 웃음이 나왔다. 그리고 교양대학이라는 곳의 민화 그리기 수업을 등록했다.

민화를 선택한 계기는 한 드라마를 통해서였다. 드라마 속 주인공이 캐나다에 정착해 민화작가로 성공하는 장면이 인상적이었다. 말한마디 통하지 않는 나라에 가서 우리나라 전통민화로 소통하고 인

정받는 장면은 말 그대로 우리나라 전통미술의 위대함을 보여 주는 것 같았다. 그런 이유로 내가 앞으로 그릴 그림은 사람의 마음을 움직이는 저 드라마 속 민화 같으면 좋겠다고 생각했다.

민화 수업이 있는 날에는 모든 일정을 취소했다. 당시 작은 교육컨설팅 사업체를 운영하고 있던 터라 비교적 시간을 자유롭게 쓸 수 있었다. 물론 자유에 따르는 책임도 분명히 있었다. 한창 바쁜 시기임에도 매주 그림을 그리러 다니는 내게 부러운 시선을 보내는 이도 있었지만 이해할 수 없다는 반응도 많았다. 하지만 상관없었다. 더는 타인의 시선이 두렵지 않았다. 오래전 포기하면서 생긴 두려움을 용기로 극복하면서 오롯이 나에게 집중할 힘이 생겼다. 그렇게 나를 위한 시간을 내어 그림을 그렸다.

내가 할 일은 그저 그림을 그리는 일이었다. 나만의 시간을 내는 것만으로도 긍정의 에너지가 채워졌다. 그 후로 많은 것이 변했다. 포기한 것이 아니고 스스로 꿈을 이룰 그 날을 기다린 것이라고 생각했다. 괜찮다고 잘했다고 나를 응원하기로 했다.

민화를 그리면서 많은 사람을 만났다. 평범한 직장인이 가장 많았고 할아버지, 할머니 그리고 아기 엄마도 있었다. 그들도 나처럼 각자의 역할 속에서 열심히 사는 평범한 사람들이었다. 각자 다른 곳에서 다른 삶을 살아온 사람들을 만나 취미활동을 함께 한다는 것이 우리를 더욱 친밀하게 만들었다.

나는 '민화 그리기 반'의 반장이 되었다. 반장을 뽑는 날 나를 추천하는 분이 계셨다. 나보다 연세가 좀 많은 분이었는데 거절할 수 없어서 그냥 맡기로 했다. 편하게 조용히 수업을 듣고 싶었지만 어떤 역할을 수행해야 한다는 부담감이 좀 들었다. 그러나 이제 와서 생각해 보면 오히려 수업에 더 집중하게 되었던 것 같다. 자리가 사람을 만든다는 말이 있지 않은가.

민화는 한국의 수채화이다. 한지에 아교를 바르고 건조한 뒤 밑그림을 그린다. 서양화의 스케치와 같다. 그다음 색을 입히는데, 30번 정도 칠하고 마르면 또 칠하고를 반복한다. 마지막에는 비슷한 색으로 아웃라인을 칠한다. 아웃라인을 얇게 칠하는 것이 실력을 말하기도 하는데, 보통 이 과정에서 많은 이의 탄식이 흘러나온다. 이때 내게 반장으로서 비공식 임무가 주어졌다. 자신감을 잃고 그림 감추기에 급급한 이에게 '색감이 좋아요.', '역동적인 붓 터치가 잘 드러나서 멋있는 작품이네요.' 같은 칭찬을 보내는 일이었다.

실제로 작품마다 붓을 쥔 작가의 개성이 드러나 어느 하나 치켜세우거나 감추거나 할 필요가 없었는데도 수강생들은 자기가 그린 그림보다 남의 그림에 관심이 많은 듯했다. 반장이라는 자리가 뭔지, 많은 분들이 내 말에 '그래요? 진경 반장님이 그렇게 말씀하시니 그런 것 같기도 하네요.' 하거나 자기 작품에 한번 더 눈길을 보내곤 했다.

수업은 일주일에 단 하루였지만 붓과 물통을 챙겨 그림을 그리러

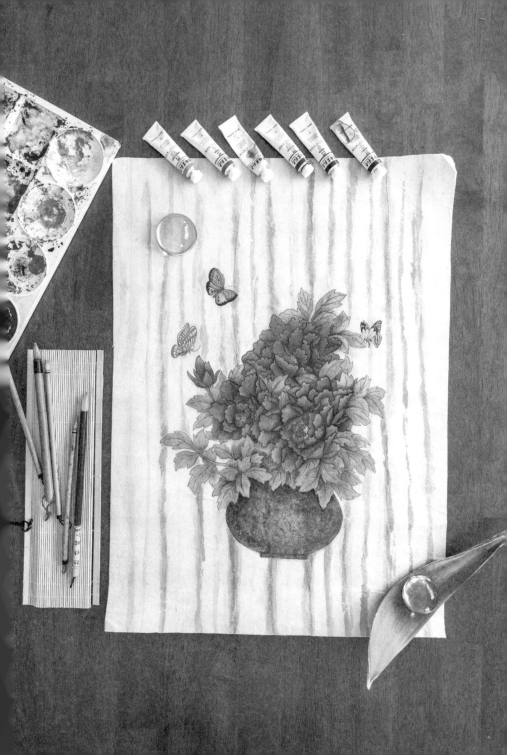

가는 길의 설렘은 마치 내가 꿈꾸던 미대 준비생의 마음과 같았다. 잘 알지 못하던 민화를 알아가며 마음을 위로받았다. 사실 민화 그리는 날을 제외하고는 밥 먹을 시간이 없을 정도로 바빴다. 진짜 행복을 찾되 본래의 역할을 포기할 수는 없었기 때문이다. 일주일 중 하루를 온전히 나에게 사용하기로 한 것만으로도 그 바쁨마저 행복했다. 붓만 잡으면 일주일의 피로가 모두 사라졌다. 내 일상에 민화가 제법 스며들었을 때쯤 민화 선생님의 권유가 있었다.

"진경 선생님, 이번에 열리는 대회에 출품해 보시겠어요?"

생각지도 못한 제안이었다. 시간 여유도 없었고 사실 자신도 없었다. 내가 잘 할 수 있을까? 고민 끝에 용기를 냈다. 그래, 도전하자. 나는 용감하게 "선생님. 저 해보겠습니다."라고 말했다. 그리고 잠을 줄여 가면서 그림을 그리기 시작했다. 내가 선택한 그림은 '항아리 모란도'였다. 이 그림의 핵심은 종이를 구겨서 그 질감을 항아리로 표현하는 것이었다. 몇 번이고 종이를 구겼다 폈다 했는지도 셀 수 없을 만큼 그리고 또 그렸다.

그리고 거짓말같이, 처음 도전한 대회에서 상을 받았다. 얼떨떨하고 신기했다. 아직은 상을 기대할 정도의 실력이 아니라고 생각했지만, 나를 믿고 지도해 주신 선생님 덕분이었다. 결과를 인정받았다는

성취감과 보람은 말로 표현할 수 없는 커다란 행복감을 안겨 주었다. 이제 두려움이 무섭지 않다. 그림을 그린 것뿐인데 용감해진 나를 발견한다. 그 후로 새로운 시작은 두려움이 아닌 즐거움으로 변했다. 즐거움은 곧 나의 행복이다.

●● 나라는 영화의 주인공은 바로 나 ●●

내가 찾은 인생의 즐거움은 대단한 것이 아니었다. 이것을 소소한 행복이라고 이름 짓고 싶다. 그림을 그리는 일은 작은 즐거움이었지만 행복의 크기는 나비효과와 같이 내 인생에 커다란 허리케인이 되어 돌아왔다. 한때 내가 그저 평범한 사람이라고 생각했지만, 이제는 매우 특별한 존재임을 잘 알고 있다. 단지 깨닫지 못했을 뿐이다.

'가장 센 힘은 스스로 얻은 힘이다.'라는 말이 있다. 이것은 나 스스로 얻은 능력과 같다. 그 힘은 내 안의 잊고 있던 나를 찾게 했고 다시 꿈꾸게 했다. 행복은 곧 꿈꾸는 삶이다. 지금 내가 바라보는 이 세상의 주인공은 바로 '나'다. 누구의 딸도 누구의 친구도 아닌 바로 내가 내 인생의 유일한 주인공이다.

웹툰을 원작으로 한 TV 드라마 〈유미의 세포들〉은 여러 가지 감정을 나타내는 세포들과 함께 먹고 사랑하고 성장하는 주인공 '유미'의

이야기를 그린 로맨스이다. 유미는 평범하게 사랑하고 분노하고 두려워하는 청춘의 자화상이자 세포와 호르몬의 지배에서 벗어날 수 없는 평범한 인간이다. 사랑과 이별을 겪고 마침내 성장한 유미에게 한 세포가 묻는다.

"남자 주인공은?"

그러자 유미가 대답한다.

"이 영화의 주인공은 나 혼자야. 남자 주인공은 없어."

세상에 태어나는 순간 인생은 시작된다. 당장 1분 1초가 아깝다는 생각이 들었다. 나는 내 인생이라는 영화 속 주인공으로 당당하게 일어섰다. 우리는 각자 인생의 주인공으로서 특별한 삶을 살 의무가 있다.

●● 작은 몰입 : 마이크로마스터리 ●●

꿈의 다른 말은 상상이 아닐까. 우리가 감당해야 할 현실의 무게는 이따금 상상하는 법을 잊게 만든다. 꿈이 없어도 괜찮다. 어린 시절의

나를 위한 시간, 아트테라피

나에게는 분명 힌트가 있다. 걱정거리라고는 하나 없이 맑았던 그때의 나에게 어떤 꿈을 꾸고 있는지, 어떤 상상을 하고 있는지 물어보자. 그때의 내가 있기에 지금의 내가 있다.

꿈꾸던 바를 이루어 냈을 때의 쾌감은 그 어떤 것도 대신할 수 없다. 나의 노트 속 상상은 현재의 나를 만들어 냈다. 손으로 꼼지락거리는 걸 좋아하던 아이는 붓을 들고 캔버스 앞에 섰다.

어느 순간 하고 싶은 것이 많아졌다. 그리고 그 끝에서 항상 성공을 맛보았다. 누군가는 "겨우 그것 가지고." 하며 성공의 크기를 논하지만, 성공의 크고 작음은 다른 이가 결정하는 것이 아니다. 남이 보기에 작은 목표라고 해서 내가 이룬 성공의 가치가 떨어지지는 않는다. 단지 내가 해냈다는 데에 의미가 있었다. 실천할 수 있을지 두려워하는 마음에서 시작한 작은 목표는 내가 이루어 냄으로써 성공으로 자리 잡았다. 성공을 맛보고 나면 마음이 회복되는 경험을 했고 이것은 나의 습관이 되었다.

주로 앉은 자리에서 뚝딱 끝내버릴 수 있는 목표를 세웠다. 어쩌면 내가 좋아하는 것이었기 때문에 몇 시간이고 그 자리에 앉아 집중할 수 있었는지도 모른다. 앉은 자리에서 작은 비누 조각 만들기, 행복했다(행복이 뭔지도 모르던 어린 날, '재밌다.' '좋다.'로 대신했을 수도 있는)고 느낀 순간을 그림으로 표현하기, 동네 친구들의 인형 옷 만들기 같은 소소한 도전을 했다. 그 작은 도전은 다음을 시작할 용기를 주는 계기가

되었다.

　습관이 되어버린 이 작은 도전은, 성인이 되고 나서야 한 책에서 '마이크로마스터리(Micromastery)'라는 이름으로 알려져 있다는 걸 알았다. 로버트 트위거의 《작은 몰입》에서는 마이크로마스터리를 작은 것을 이루어 가면서 삶의 의욕과 열정을 불러일으키는 에너지를 얻는 행위로 소개했다. 사람은 작은 몰입을 통해서 의욕을 갖게 되고 그 경험은 결국 큰 성취의 원동력이 된다는 이야기를 다룬 책이었다.[6] 일반적으로 사람들은 성공하기 위해 과한 목표를 세우지만, 이 방법은 오히려 쉽게 이룰 수 있는 작은 성취를 통해 작은 성공을 만나면서 가능해진다. 작은 성공은 삶을 의욕적으로 살게 하고 점차 큰 성공을 할 가능성을 높인다.

　그동안 내가 했던 시도들은 책에서 말하는 작은 몰입과 같았다. 작은 시도 속 성취가 나를 의욕적으로 만들었고 에너지를 주었다. 사람들은 하나를 해도 제대로 하는 것이 어떻겠냐고 했다. 그럴 때일수록 나를 숨겼다. 그리고 혹시 내가 틀린 것은 아닌지 계속 되물었다. 하지만 마이크로마스터리를 통해 이 세상에 나와 같은 사람이 많다는 것을 알게 되면서 지난 일들이 떠올랐고 나는 틀리지 않았음을 증명했다. 주변에서 인정받지 못했던 나의 작은 몰입이 '마이크로마스터리'라는 이름으로 좋은 호응을 얻고 있었다니.

　작은 성취로 얻은 행복한 내 인생은 꽤 만족스럽다. 오늘의 소소한

일상은 내가 살아 있는 이유다. 지금처럼 천천히 이루어 나가는 것이 좋다. 천천히, 꾸준히 걸어온 나의 하루는 더 이상 어제와 같지 않다. 다듬어지지 않은 울퉁불퉁한 거친 바위가 파도를 만나 반짝이는 자갈이 되어 가듯이, 그리고 이 돌 조각이 셀 수 없이 많아져 아름다운 백사장을 가득 채워 내듯이. 이 백사장에는 누구나 조건 없이 쉬어가도 괜찮다. 이것이 내가 만든 나의 인생이다.

●● 정말로 내가 하고 싶다면 ●●

미대에 진학하기 위해 부모님 앞에 꿈을 털어놓았던 그때, 마음속 파란 고양이는 내게 용기를 주었다. 파란 고양이는 내가 어른이 되는 동안 여전히 나를 기다려 주었다. 그리고 예전처럼 나에게 이렇게 말했다.

"괜찮아. 어서 말해봐. 너는 뭘 하고 싶니?"

꿈을 이루지 못하면서 '시작이 주는 두려움'이 생겼다. 거기서 벗어나기란 꽤 어려웠다. 항상 새로운 상상과 도전으로 가득하던 어린 나는 두려움이라는 벽 뒤에 숨게 되었다. 그때 내게 가장 필요한 것은

도전을 통한 치유였다. 그 도전의 끝에서 그림을 다시 시작하기로 했다. 인생에서 처음으로 포기한 것은 안타깝게도 내가 그렇게 꿈꿔왔던 그림이었다. 하지만 내가 여전히 그림 그리기를 좋아한다는 사실에는 변함이 없었다.

그러나 현실의 나는 여전히 바쁘게 일하고 공부도 계속해야 했다. 지친 일상은 무엇인가를 시작하려는 마음조차 사라지게 했다. 거대한 불안은 떠나질 않았고 인생을 잘 살고 있는지에 대한 고민 또한 계속되었다. 그러다 마주친 글귀가 나의 마음을 흔들었다.

'바쁜 인생을 살면서도 취미생활을 게을리하지 마세요. 나의 취미생활은 인생의 활력을 줍니다.'

바쁘다는 이유로 그림을 멀리한다는 건 핑계에 불과했다. '시작'을 향한 두려움은 즐거움에서 멀어지게 한다. 즐거움을 만날 기회는 어쩌면 내 안에 가득 차 있다. 그것을 바라볼 수 있는 사람이 되려면 두려움이라는 안개 속에서 용기라는 빛을 밝히면 된다.

눈을 감고 내면의 빛을 밝혀 보자. 열등감과 피해의식 또는 죄책감에서 헤어나는 방법은 생각보다 쉽다. 두려움과 공포는 상상이 만들어 낸 것일 뿐 내 마음에 있던 적이 없다.

미국 작가 앨버트 하버드는 '직업에서 행복을 찾을 수 없다면, 행복이 무엇인지 모를 것이다.'라는 말을 남겼다. 많은 이에게 직업은 그저 경제활동 수단이다. 동시에 일과 중 가장 많은 시간을 쏟는 부분이기도 하다. 앨버트는 이러한 관점에서 자신의 직업을 단순히 돈 버는 일로만 여기는 이들이 안타까웠던 모양이다.

앨버트의 말을 곰곰이 생각하다가 번뜩이는 아이디어가 떠올랐다. 일과 취미를 합치면 어떨까? 일도 취미도 놓치고 싶지 않았던 나는 고민 끝에 두 가지를 한꺼번에 할 수 있는 방법을 고민했다. 그 생각에서 시작한 일이 바로 아트테라피다.

처음 시도한 것은 심리를 반영한 그림 그리기 수업이었다. 사실 그림은 손에서 그려 내는 것이기에 심리가 포함될 수밖에 없다. 하지만 미술 심리라는 이름으로 교육을 하기엔 다소 어려운 느낌이 있었다. 성별이나 나이, 직업에 관계없이 진심을 담아내는 것이 미술인데 '심리'라는 단어가 문턱을 높인다고 생각했다.

이런 수업은 전례가 없었기에 위험부담 또한 컸다. 처음에는 기관의 도움도 없이 자비를 털어서 진행할 수밖에 없었다. 수업은 제한 없이 다양한 색상, 색채 기법으로 나만의 그림을 그리는 것이었다. 작품이 완성되면 수강생들과 함께 그림을 살펴보며 마음속 메시지를 파

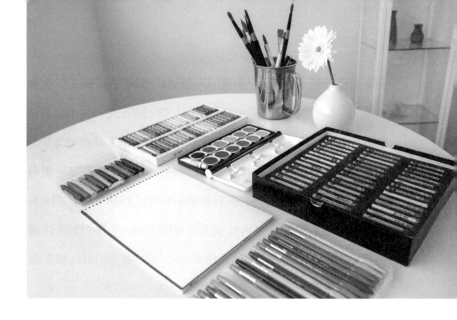

악하는 시간을 가졌다. 이 프로그램은 주로 스트레스 해소나 역량 강화 수업에 적절했고 많은 이는 간단한 그림 그리기 수업에서 테라피적 요소를 경험했다. 지루하게 느껴질 수 있는 기존의 미술 심리 교육과는 다른 새로운 방식의 수업에서 사람들은 신선함을 느꼈다. 교육생의 반응은 점점 좋아졌고 이를 시작으로 더 많은 교육기관에서 찾는 강사가 될 수 있었다.

너무나 뻔한 교육 시장에서 어쩌면 나만의 특별한 교육을 만들 수 있겠다는 확신이 들었다. 이 업계에서 독보적인 존재가 되고 싶었다. 그리고 마침내 나만의 아트테라피로 좋아하는 그림도 그리고 일도 할 수 있게 되었다. 내가 상상한 그대로 나의 삶은 이전과 달라졌다. 어떤 인생을 살아갈지는 나 스스로 선택하기에 달려 있다.

●● 꿈꾸는 마이크로마스터리, 시간을 지배하는 카이로스 ●●

내 마음속 정원에 가꾸어 온 작은 시도는 '아트테라피'라는 꽃을 피우게 했다. 이전에는 꿈을 포기하고 다른 대안을 찾은 것이라 생각해 용기를 잃어 갔지만, 실은 작은 몰입을 반복하며 나름의 방식대로 내 시간을 가치 있게 활용한 셈이다. 마이크로마스터리를 갖추는 동안 내 안에 쌓아놓은 능력은 언제고 꺼내서 쓸 수 있도록 준비되어 있었다. 그것을 꺼내 조금씩 다듬어 사용하기만 하면 된다.

이제는 다른 사람을 훈련시키며 그들을 돕지만, 그 와중에도 마음속 정원 가꾸기를 소홀히 하지 않는다. 지금까지 해온, 나를 움직이는 힘이 곧 내 안에 자리 잡은 것을 확인했기 때문이다. 여전히 나는 작은 일일지라도 끊임없이 탐구하는 자세를 유지한다. 그것이 내가 진정으로 깨달은 것이다.

고대 그리스어에는 시간을 나타내는 말이 두 가지 있다. '크로노스'와 '카이로스'이다. 두 단어는 모두 시간을 의미하지만 차이가 있다. 먼저 '크로노스'는 과거에서 현재를 거쳐 미래로 흘러가는 시간이다. 그냥 숨 쉬고 누워 있을 때 지나가는 객관적인 시간인 것이다. 반면 '카이로스'는 특별한 목적으로 의미를 부여한 주관적 시간을 뜻한다. 목적을 가진 나를 위해 흐르는 시간이라 할 수 있다. 한 가지에 집중하지 못한 것이 시간 낭비처럼 보일 수 있겠지만 시간이 지나 보니 그

것은 특별한 시간이자 기회의 신 카이로스였다.

나는 내 시간을 카이로스와 같이 지배했다. 무의미해 보인 시간일지라도 그 시간을 어떻게 쌓아 이후에 나의 능력으로 사용할지는 스스로가 선택할 수 있다. 지난 시간이 헛되지 않았다고 생각하니 남은 시간조차 허투루 쓸 수 없었다. 그리고 더욱더 마이크로마스터리를 위해 노력했다.

누구나 하루에 24시간이라는 같은 양의 시간을 선물 받는다. 그것을 의미 없이 흘려버릴지 아니면 의미를 담아 마침내 카이로스를 이룰지는 각자의 선택에 달려 있다. 나는 카이로스를 선택했다.

2장

행복으로의 초대

스스로의 인생을 살라. 어느 순간 그 의미를 알게 되었다. 내가 눈을 뜨면 세상이 열리고 눈을 감으면 세상이 닫힌다. 어쩌면 현재는 없다. 순간은 과거로 흘러가 버린다. 그렇기에 우리는 과거를 회상하며 미래를 향해 가고 있는지도 모른다. 이 순간의 선택이 중요하다. 그 선택은 과거에 기록되며 미래를 움직이는 힘이 된다.

　인생을 살면서 원하는 바가 하나 있다면 그저 후회 없는 오늘을 사는 것이다. 나로 살 수 있는 처음이자 마지막 삶이 바로 지금이다. 인생이 영원할 것처럼 꿈꾸라. 그리고 오늘을 후회 없이 보내라. 내 인생을 원하는 대로 미련 없이 결정하는 것, 그것이 바로 자유로운 인생이 아닐까. 진정한 나로 살아가고 싶다.

나는 매일 아침 하루의 시작을 모닝커피 한 잔과 잔잔한 음악으로 시작한다. 커피 한 잔의 여유는 하루를 잘 보낼 수 있는 에너지다. 실패인 줄 알았던 작은 몰입과 실패라고 생각했던 좌절 속에서 나는 성장했다. 어려서는 부모의 뜻대로 살았고 자라면서도 누군가가 시키는 대로 살았다. 부모, 선생님, 선배, 상사 등이 우리를 지배했던 사람들이다. 그들의 평가를 받기 위해 살았던 인생이다.

내 인생의 변화는 하나의 물음에서 시작했다. 나는 무엇을 좋아하는가? 나는 내가 무엇을 좋아하는지 모를 정도로 남을 위한 삶을 살았다. 그것이 문제였다. 10대 때는 그저 노는 것이 좋았고 부모의 뜻에 따라 공부했다. 20대 때는 친구에 목숨 걸었고 친구들과 좋은 관계를 맺고 싶었다. 그 후로도 오래도록 많은 이에게 칭찬과 인정을 받고 싶었다. 그것이 인생의 전부였다. 이제와 깨달은 것은 나라는 존재로서 사랑받아야 한다는 것이다. 잘하는 것과 못하는 것의 평가 그 어디쯤이 아닌 존재만으로 사랑받아야 했다.

어려서는 무언가를 잘해야만 인정받을 수 있다고 믿었다. 이런 믿음으로 1등을 하고, 상을 받고, 말을 잘 듣고, 책을 많이 읽으며 타인이 알아주길 바라는 삶을 살았다. 사실 타인을 위한 삶은 잘못된 인정의 욕구로부터 시작된다. 칭찬이나 인정은 나로부터 받는 것이다. 이

것을 한참이나 지나고 난 후에야 알게 되었다.

'나를 위해서 살자.'는 다짐은 인생의 작은 날갯짓이 되었다. 남에게 인정받으려 하면 할수록 힘들어진다. 타인을 만족시키려는 노력은 그들을 위한 것이지 내가 만족하는 일이 아니기 때문이다. 게다가 그들의 요구는 계속된다. 그러다 지쳐 힘들다고 이야기하면 '누가 하랬어? 네가 한다고 했잖아?' 식의 책임을 전가하는 상황을 만들 뿐이다. 결국 내 탓이 되고 좌절하게 된다. 좌절은 절망의 늪에 깊이 빠져들게 하며 죄책감에 빠지게 한다.

어린 시절의 기억은 내가 아닌 타인을 위한 삶을 살도록 했다. 나도 부모에게 사랑받고 싶어서 참고 노력했다. 그러나 꿈은 지켜내지 못했다. 부모 때문에 꿈을 이루지 못하고 불쌍한 어린 시절을 보냈다고 생각했다.

평범한 어느 날 커피의 기억이 나를 카페 주인으로 만들어 줄지 누가 알았을까? 미술학원에 다니는 친구의 화통이 부러웠던 나는 그저 화통을 하나 사면 되었고 그림은 그리면 되었다. 어릴 적 꿈은 포기하거나 이루어지지 않은 것이 아니다. 그저 조금 늦게 이루어졌을 뿐이다.

미술 대회에서 상을 받은 일을 계기로 나는 화가가 되었다. 포기했던 꿈을 다시 시작한 지 채 2년이 안 되어 일어난 일이다. 포기는 내가 한 것이지 상황 때문에 하는 게 아니라는 것을 배웠다. 인생의 성공은 그저 하루하루 나답게 살아가는 것이란 사실도 알게 되었다. 그저 조

나를 위한 시간, 아트테라피

금 더 나은 인생을 살고 싶었던 작은 날갯짓, 다시 말해 노트에 내가
하고 싶은 것과 되고 싶은 나를 적는 것에서 시작된 꿈들이 현실이 되
기란 생각보다 어렵지 않음을 알게 되었다. 그저 어떤 꿈은 조금 오래
걸려 이루어지고 또 어떤 꿈은 생각보다 빠르게 다가올 뿐이다.

● ● 진정한 나와의 대화 ● ●

하루하루 용기 있게 도전하자는 야심 찬 포부가 잠시 무너질 때가 있
다. 나도 인간인지라 때로는 지치고 힘들다. 그럴 때면 나와의 대화를

시작한다. 노트에 이루고 싶은 꿈을 적어 넣는 것과 같은 이치이지만 '나와의 대화' 시간에는 마음을 더 솔직하게 털어놓을 수 있다.

어린 시절에는 마음 맞는 친구를 만나 속을 풀어내는 것이 전부였다. 있었던 일을 미주알고주알 풀어놓다 보면 정답이 보이는 듯했지만, 그것은 타인과의 대화를 통해 나를 살펴보는 일일 뿐 나를 제대로 들여다보는 시간이 되지는 못했다.

나를 가장 잘 아는 사람은 나여야만 한다. 내가 원하는 나를 찾기 위해서 나와의 대화가 꼭 필요하다. 표현을 바꾸어 보자. 타인에게서 나를 발견하지 말고, 나에게서 나를 발견하는 습관을 들이자. 진정한 나와의 대화는 인생을 행복으로 채우는 중요한 시작이다.

- 내가 놓치고 있는 것이 있나?
- 문제가 있다면 무엇일까?
- 그 문제를 어떻게 해결할 수 있나?
- 나는 어떤 문제를 해결하면 더 나아질 수 있나?
- 내가 되고 싶은 사람은 어떤 사람인가?
- 되고 싶은 사람이 되기 위해 나는 무엇을 해야 하나?
- 앞으로도 그대로 유지하고 싶은 고집스러움은 있을까?
- 변화하기 위한 노력이 필요하다면 그것은 무엇일까?
- 5년 전의 나와 비교했을 때 내가 지금 이루어 낸 것은 무엇인가?

· 10년 전의 나를 생각할 때 나는 어떤 점을 칭찬하고 싶은가?

　나에게 건네는 질문은 보통 이렇다. 정해진 것은 아니다. 그날그날
에 따라 다를 수도 있다. 꼬리에 꼬리를 물고 질문하다 보면 내가 처
한 문제를 마주하게 되고, 마침내는 극복해 낼 수 있다. 나에 대한 질
문은 내면 깊은 곳에 있는 나와 진지한 대화를 나눌 수 있게 도와준
다. 그러다 보면 타인의 시선에서 자유로워짐을 느낀다. 사람은 사회
적 동물이라고들 한다. 하지만 무엇보다 중요한 것은 나의 시선으로
살아가는 인생이다.

　나에게 질문을 던지며 찾아가는 나의 인생은 아주 오래전의 나를
찾아 떠나는 여행 같았다. 과거를 돌아보며 온전한 나를 조금씩 발견
한다. 해맑게 웃던 어린 여자아이를 만나고 그림을 좋아하는 소녀와
인사를 나눈다. 그리고 미대에 가고 싶던 학생의 고민이 느껴졌으며
성인이 되어 직장 생활을 잘 견뎌 내던 여인을 만나 본다. 그렇게 조
금씩 단단해진 나를 만난다.

　질문은 나와 함께 나의 미래를 열어준다. 자기 자신에게 던지는 질
문은 하기 나름이다. 얻고자 하는 것에 대해 계속 물음표를 던지다 보
면, 그 답은 내게서 나오기 마련이다.

내가 다니던 중학교 앞에는 작은 문구점이 있었다. 학교 앞 문구점은 아이들의 참새 방앗간과 같아서 등굣길이나 하굣길에 누구나 한 번쯤은 들르는 곳이었다. 여느 날처럼 친구들과 문구점에 들어갔는데 학생 손님이 많아 북적북적했다. 그 안에서 얼굴만 아는 옆 반 아이 세 명이 정신없는 틈을 타 주인아주머니 몰래 물건 훔치는 것을 목격했다. 나와 내 친구들은 약속이라도 한 듯 눈을 마주쳤고 그 충격에 아무것도 사지 못하고 빈손으로 문구점을 나왔다. 다음 날 한 친구가 문구점 앞을 지나며 말했다.

"우리도 해볼까?"

등하굣길은 늘 학생 손님이 많은 편이기에 당연히 북적일 테고, 남들 다 그렇게 하는데 우리만 돈을 내면 억울하지 않냐는 말이었다. 안 걸릴 수 있다며 들어간 친구는 금세 나와 교복 재킷 주머니에서 지우개를 한 주먹 꺼냈고 다른 친구들은 대단하다는 눈으로 바라보며 지우개를 나누어 가졌다. 나는 지우개를 만지작거리기만 하고 주머니에 넣을 수가 없었다. 마음이 불편했다. 사실 모두가 불편했을 것이다. 하지만 '남들 다 그렇게 하는데'라며 말도 안 되는 합리화를 한 것

이었다.

　친구들 없이 문구점 앞을 지나게 된 어느 날, 나도 한번 따라 하고 싶었다. 친구들에게 대단하다는 눈빛을 받고 싶었는지도 모르겠다. 다행히 문구점은 북적거렸다. 심장이 뛰었지만, 친구들에게 받을 그 눈빛을 생각하면 얼른 해내고 싶었다. 조용히 작은 노트를 하나 품에 넣고 나가려는데, 마침 수리를 하러 온 아저씨한테 들키고 말았다. 아저씨는 실리콘을 쏘는 플라스틱 기구로 살짝 꿀밤을 때리며 입 모양으로 '이놈!' 하셨다. 나는 소스라치게 놀라 공책을 던져버리고는 그 자리를 빠져나왔다. 그날 이후로 다시는 그런 나쁜 짓을 하지 않겠다고 마음먹었다.

　성인이 되고 나서 내가 잘못했다는 걸 알게 되는 상황이 올 때면 옛날 문구점에서 공책을 훔치려고 했던 소녀로 돌아가 심장이 크게 뛰고 손이 떨렸다. 기분이 매우 불쾌했다. 그래서 되도록 잘못을 저지르거나 거짓말을 하지 않으려고 했다. 그것이 스스로에게 정정당당해질 방법이라 생각했다. 당신에게는 그런 기억이 있는가? 생각만 해도 가슴이 두근거리고, 피하고 싶고, 후회되는 상황 말이다.

　떠올리기 싫은 상황을 떠올려 보는 것도 좋다. 그 상황에 다시 들어가 당당하게 마주해 보자. 조금 달라진 대처를 하기 위함이다. 그 날 수리공 아저씨는 크게 소리 내지 않았으며, 나는 덕분에 노트를 훔치지 않았다. 우연히 만난 어른이 내가 잘못 행동하고 있다는 사실을 알

려주었다. 그것이 잘못된 행동임을 깨달았고 다시는 그렇게 하지 않겠다고 마음먹었다.

그 사건을 계기로 성인이 된 이후 그런 마음이 드는 행동은 일절 하지 않았다. 내가 트라우마를 극복할 수 있었던 것은 다시는 그런 행동을 반복하지 않겠다는 배움의 결과였다.

어린 시절 겪은 공포나 슬픔, 두려움의 기억은 트라우마로 남아서 비슷한 상황에 서게 되면 몸은 그때와 같은 반응을 하게 된다. 나와의 솔직한 대화는 앞으로의 삶을 다짐하는 계기가 된다. 나의 마음은 스스로가 치유할 수 있고, 나와의 대화는 반드시 필요하다.

나쁜 행동을 감내하면서까지 친구들에게 인정받고자 했던 어린 날의 나는 다른 사람의 평가가 가장 중요했던 아이였다. 그 이후로도 내 행동이 다른 사람에게 어떻게 보일지에 집착하는 버릇은 쉽게 고칠 수가 없었다.

행복한 나를 원한다면 먼저 자기 자신을 바라보아야 한다. 이는 오롯이 내 인생을 살며 행복해지는 첫걸음이다. 나에게 집중하다 보면 남과 나를 비교하지 않아도 된다. 자기 위주로 사는 것은 쓸데없는 에너지 낭비를 막는다. 이렇게 마음먹고 나니 같은 모습으로 다른 세상에 사는 느낌이다.

타인에게 인정 받으려고 하지 말자. 내 존재만으로 나를 사랑해 줄 사람은 바로 나 자신이다. 스스로를 인정하는 사람에겐 타인의 인정

이 필요없다. 이를 위해서는 자기 정체성부터 찾아야 하며 자신과의
대화는 필수다. 지금부터 나와의 대화를 시작해보자.

나를 드러내는
준비

내가 하고 싶은 것, 내가 좋아하는 것은 항상 내 마음 안에 있다. 나를 알아간다는 것은 내 안의 나에게 질문하고 답하는 것이다. 그러나 가끔은 나도 나를 모른다는 생각이 들 때가 있다. 나도 모르는데 남을 어찌 알 수 있을까? 첫 수업의 어색한 분위기를 풀기 위해 준비했던 도형 심리테스트는 꾸준히 반응이 좋았다. 동그라미, 세모, 네모 등 익숙한 도형을 보고 떠오르는 장면을 그려보는 간단한 테스트인데 신기하게도 내 안의 심리가 그림에 그대로 담긴다.

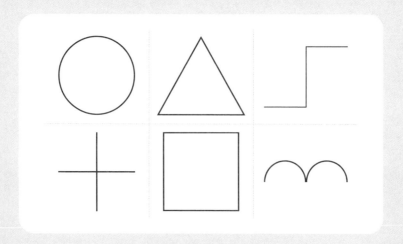

나를 위한 시간, 아트테라피

그래서인지 실제 상황과 제법 잘 맞아떨어졌다.

방법은 다음과 같다. 여섯 개의 도형을 그린 종이를 준비한다. 각각의 도형을 보고 떠오른 사물이나 느낌을 그린다. 이때 기분이나 느낌을 형용사형으로 적는다. 그리고 마음에 드는 순서대로 번호를 매긴다. 이 간단한 도형테스트로 내가 중요하게 생각하는 가치와 현재 심리 상태를 알 수 있다. 순서를 매긴 것은 스스로가 중요하게 생각하는 순서고, 사용한 색깔이나 그림을 설명하는 형용사는 테스트 결과를 해석하는 데 유용하다.

우선 첫 번째 동그라미는 자기 자신을 의미한다. 내가 만난 대부분의 사람은 동그라미에 태양이나 꽃, 표정을 그리는 경우가 많았다. 떠올리는 사물은 비슷할지 몰라도 덧붙이는 형용사는 '밝음, 기쁨' 등으로 다양하게 나타났다. 두 번째 삼각형은 다른 사람이 생각하는 나의 모습이다. 이 항목을 가장 중요하다고 표시했다면 다른 이의 눈을 과도하게 의식하는 사람일 수 있다. 세 번째 계단 모양은 미래 또는 성공에 대한 생각을 나타낸다. 앞으로 기대하는 삶의 모습이나 고민거리를 암시한다. 네 번째 십자가 모양은 내 안의 영적인 부분을 의미한다. 굳이 종교적인 부분이 아니더라도 마음속 평화를 나타낸다. 다섯 번째 사각형을 보면 수강생 대부분이 창문이나 집을 떠올린다. 이러한 이유는 사각형이 집, 즉 가정을 나타내기 때문일까? 지금의 가족을 그리는 사람도 있고 미래에 꿈꾸는 가정을 그리는 이도 있다. 가정 속에서 얻은 결핍이나 사랑을 담고 있는 경우가 많다. 마지막으로 여섯 번째

옆으로 누운 3자는 이성관, 애정관을 드러낸다. 하트 모양을 그리는 경우가 많다. 친구 같은 이성과 재미있는 연애를 추구하는 이는 재미있는 그림을 그리기도 한다.

이 시간만큼은 도형이 나를 나타내는 하나의 도구로 활용된다. 익숙한 도형을 활용해 그림을 그리면서 나를 생각하는 시간을 보낼 수 있다. 현재 처한 상황에 따라 종이에 그리는 소재가 달라질 수도 있다. 여러 가지 이유로 주변에 털어놓지 못한 마음이 있다면 이런 시간을 가져보는 것은 어떨까? 아래의 도형 테스트를 활용해 보자.

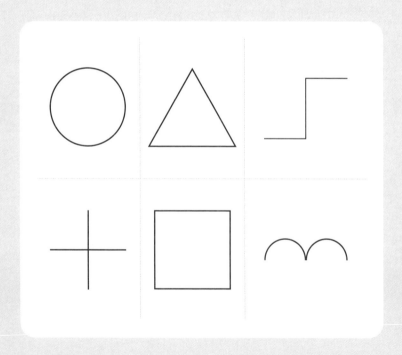

나를 위한 시간, 아트테라피

매일 나에 대해 적으며 나를 알아갔다. 꼭 글의 형태가 아니더라도, 어떤 날은 나를 그리기도 하고 그날 있었던 일을 묘사하기도 했다. 글 속에서 발견한 나는 나도 모르는 사이에 커피에 대한 사랑을 키워가고 있었다. 그리고 그 꿈이 커져서 진짜 커피머신 앞에 선 나를 만들었다. 오랜 꿈인 카페를 시작했을 때 많은 이의 부러운 눈빛을 받았다. 하지만 그들의 눈빛이 아닌 나 스스로 원하는 걸 이루어 냈다는 사실에 흐뭇했다.

현재 나의 꿈은 정신과 의사이며 심리학자다. 스스로를 잘 알지 못하면서 방황했던 시간이 있었다. 그 힘들고 괴로웠던 시간이 트라우마로 남아 어딘가 결핍된 채 시간을 무의미하게 흘려보냈던 어린 시절을 생각하면 나와 비슷한 시간을 보낸 이와 함께하며 노년을 보내고 싶다. 그래서 여전히 공부를 하고 내가 60대가 될 즈음 의사가 되어 있으리라는 꿈을 꾼다. 이를 위해 오늘도 한 자 한 자 마음에, 노트에 적어내려 간다.

내가 바라는 것을 적어 본 적이 있다. 집의 평수, 차의 종류 그리고 원하는 연봉이 위시리스트를 가득 채웠다. 하지만 나와의 대화를 통해 나의 마음을 알게 된 후로 내가 진정 무엇을 원하는지 알게 되었다. 균형적인 삶을 사는 것이다. 인생을 잘 살기 위해서는 나에게 무

엇이 중요한지 생각해 봐야 한다. 나는 그것을 가족, 건강, 일, 시간, 취미, 친구 정도라고 생각했다. 정작 중요한 것을 놓치며 나 혼자만을 위한다면 결코 나의 인생이 아님을 알아야 한다.

결국 나의 꿈은 '균형적이며 행복한 인생을 사는 것'이 되었다. 균형을 맞추어 가려고 노력한다면 나이가 들어서 노인이 되었을 때 죽음의 순간이 온다 해도 후회 없이 생을 마감할 것 같다. 나는 자주 이런 질문을 한다.

"30분 후에 죽는다면 당신은 어떤 선택을 할 것입니까?"
: 나는 가족을 꼭 안고 싶다. 볼 수조차 없는 상황이라면 목소리라도 괜찮다.

여러 번 묻고 답해도 항상 그 어떤 물질적인 욕심은 적을 수 없었다. 여기서 나는 진정 내가 원하는 삶을 깨달았다. 이제 여러분 자신에게 물을 차례다. 당신의 인생이 30분 정도밖에 남지 않았다면 당신은 어떤 선택을 할 것인가?

● ● 행복의 열쇠 ● ●

나와의 대화는 인생을 돌아보는 여행의 시작이 되었다. 나를 발견한다

는 것은 행복이라는 보물을 찾는 것과 같았다. 처음에는 생각보다 힘들었지만 결국 보물찾기처럼 즐거운 게임이 된 것이다. 어린 시절 나를 떠올리며 웃음 짓기도 했고 하고 싶은 것과 가보고 싶은 곳이 생겼다. 그것은 나에게 새로운 시작이 되어 그림을 건넸고 새로운 사람을 만나게도 했으며, 지금의 나를 대신하는 아트테라피가 있게 했다.

좋아하는 것과 나 자신을 잊고 사는 지금, 나를 찾아가며 도전하는 것이 곧 행복이다. 우리는 모두가 특별하다. 그 특별함은 본래의 나를 찾고 또 온전히 내가 원하는 것을 하고 나누는 일이다. 또 잊고 있던 무언가를 해보거나 새로운 무언가를 시작하는 일이 삶을 의욕과 열정으로 가득하게 만들어 줄 것이다. 작은 시도가 인생을 어디로 데려갈지는 모른다. 다만 작은 시도는 나에게서 시작된다.

나의 꿈과 현실은 균형을 맞춰가는 중이다. 삶의 균형에는 개개인의 인생관에 맞춘 일정한 기준이 필요하다. 댄 자드라의 책 《파이브》에서는 그 기준을 '가족, 건강, 돈, 시간, 친구, 취미'라고 표현했다.

미국의 월마트 회장은 죽기 전에 일과 돈에 몰두한 지난날을 후회했다. 열심히 일만 한 결과 가족, 친구와 멀어졌으며 외롭게 눈을 감아야 했다. 우리는 모두 죽음 앞에서 인생을 돌아본다. '나와의 대화'는 죽기 전에 인생을 미리 회상하도록 돕는다. 그리고 남은 인생을 다르게 살 기회를 갖게 한다.

무엇이든 오늘 하지 않는다고 그 기회가 사라지는 것은 아니다. 모

든 순간 우리는 기회를 만들 능력이 있다. 나는 한참이 지나서야 그 기회를 잡았다. 그렇게 시작된 삶의 균형 맞추기는 어렵지 않았다. 가족 사랑하기, 건강을 위해 운동하기, 건강한 먹거리 챙기기, 시간 관리 잘하기, 친구가 힘들 때 함께하기, 일에 최선 다하기, 매 순간 상대방에게 집중하기로 이어졌다. 그리고 정말 중요한 나와의 시간 갖기. 삶에 생기와 활력을 불어넣어 줄 행복과 가장 밀접한 부분은 다양한 취미활동이라는 것을 알았다.

삶의 균형은 '가족, 건강, 돈, 시간, 친구, 취미'의 균형이기도 했지만, 그 균형의 중심인 나는 취미 부자가 되었다. 그 특별한 가치를 '아트테라피'라고 부르며 다른 이와 공유하려고 한다. 이것은 우리 모두가 내면 깊이 숨겨놓은 행복의 열쇠가 되어 줄 것이다.

3부

삶,
예술이

되다

1장

테라피 드로잉북

가슴이 답답할 때는 산책을 한다. 천천히 걷는 것이 좋다. 걷고 나면 몸과 마음이 가벼워진다. 걸을 때 분비되는 세로토닌은 우울증 치료제의 성분으로 알려져 있다. 맑은 공기를 맡으면서 걷는 것만으로도 가슴이 다시 화사해진다. 산책을 나섰을 때의 하늘은 싱그러운 하늘빛이었건만 그새 시간이 제법 흘러 붉은빛으로 물들었다. 붉은 노을은 가라앉았던 내 마음에 다시 불을 붙인다. 언제 그랬냐는 듯 답답했던 가슴은 쿵쾅거린다. 하늘이라는 도화지에 펼쳐진 이 아름다운 그림은 나를 응원하는 듯하다. 하늘은 매일 보아도 질리지 않는 자연의 선물, 감동의 색이다.

●● 색을 들여다보다 ●●

내가 자주 들고 다니는 가방 속에는 항상 레몬 맛 비타민이 자리한다. 상큼한 노란색 포장지를 보면 노랑의 밝은 기운이 전해진다. 피곤함이 느껴질 때 노란 가루를 입속에 털어 넣으면 비타민의 상큼함과 함께 밝은 기운이 가득 채워진다.

당신은 어떤 색을 좋아하는가? 좋아하는 색을 물어보면 저마다의 이유로 색을 고른다. 색에는 힘이 있다. 빨간색을 볼 때, 파란색을 볼 때 다른 감정이 느껴지듯 색은 우리에게 좋고 나쁜 자극을 준다.

오늘은 노란색을 가까이해야겠다는 생각이 들었다. 노란색의 발랄함과 즐거움이 가라앉은 마음을 치유해 줄 것만 같다. 나는 종종 이렇게 의도적으로 색을 배치한다. 이런 습관 때문에 그날의 기분에 따라 자연스레 특정 색이 눈에 들어온다. 실제로 색이 가진 에너지는 색채 치료에 활용된다. 색이 뿜어내는 각각의 파장은 우리의 몸과 마음을 치유한다. 간단한 예로 노란색은 컬러테라피에서 우울함을 달래는 색으로 유명하다. 오늘 당신의 곁엔 어떤 색깔이 함께 하는가?

아트테라피 수업에서 내가 주로 사용하는 컬러 진단이 있다. 간단한 진단만으로 심리 상태를 알 수 있도록 여러 테스트를 수업에 맞게 각색했다.

컬러
진단[7]

첫 번째, 눈을 감고 편안한 마음으로 심호흡을 한다. 배꼽 아래 손가락 세 마디 정도 위치에 힘을 주고 깊게 들이마신다. 그리고 입으로 천천히 내쉰다. 이를 천천히 세 번 반복하며 자세와 마음을 편안하게 정돈한다. 두 번째, 눈을 뜨고 다음 여덟 가지 색깔 카드 중 한 가지 색을 고른다. 생각이나 고민을 하지 않고 처음 눈에 들어오는 색을 고른다.

빨강	주황	노랑	초록
파랑	진청	보라	자주

한 가지 색을 골랐는가? 그렇다면 바로 다른 색 한 가지를 골라 본다. 역시 아무 생각도 하지 않고 고른다. 내가 고른 첫 번째 색과 두 번째 색을 적어 보라.

첫 번째 색	두 번째 색

*104p의 '컬러 진단 해설'을 참고

●● 컬러의 기본적 의미[8] ●●

열정적인 빨강

빨강은 넘치는 에너지를 연상시킨다. 뜨거운 피, 뜨거운 불을 떠올리
게 하는 빨강은 병원이나 소방차의 상징이기도 하다. 어떤 색보다 자
극적인 빨강은 눈에 잘 띄어 '경고, 금지'의 뜻을 갖는다. 또 스트레스
와 불안을 떠올릴 수 있어 간혹 빨강색을 보고 불안함과 긴장감이 증
폭하는 경우도 있으니, 진정이나 평화가 필요한 이는 빨강을 멀리하
는 것이 좋다.

나를 위한 시간, 아트테라피

다정한 분홍

분홍은 부드럽고 사랑스러운 색이다. 긍정적인 분위기를 띠어 스스로 행복해지려고 노력하는 이에게 적합하다. 여성스러운 색이라는 선입견이 있지만 과거에는 오히려 소년의 색으로 여겼다고 한다. 1918년 아동 패션 잡지 《언쇼스 인펀츠 디파트먼트(Earnshaw's Infants' Department)》에는 '일반적으로 분홍색은 남자아이에게 어울리고, 파란색은 여자아이에게 어울리는 색이다. 확실하고 힘찬 색깔로 여겨지는 분홍이 남자아이에게 더 잘 어울리고, 여자아이는 연약하고 앙증맞은 색깔인 파랑을 입었을 때 더 예뻐 보이기 때문이다.'라는 구절이 나온다. 그럼에도 분홍색은 연약하다는 이미지가 있어 강한 이미지를 원하는 사람은 분홍색을 멀리할 수 있다.

따뜻한 주황

주황은 빨강과 노랑을 섞었을 때 나온다. 그래서 그런지 재미있게도 두 가지 색의 특징을 모두 가지고 있다. 빨강처럼 열정, 활력을 나타내면서 노랑이 가진 영감, 자발성의 성격을 드러낸다. 따라서 활력을 주며 불안, 슬픔에 좋고, 가장 따뜻한 색으로 꼽힌다. 축제나 사교적인 분위기에 적합하며 지혜로움을 상징해 인도 승려의 색으로 사용된다. 그로 인해 보호자, 리더의 경향을 갖는다.

나를 위한 시간, 아트테라피

빛나는 노랑

색 중에서 가장 빛나는 노랑은 태양을 표현할 때 많이 사용된다. 생동감을 주며 온기를 느끼게 한다. 또 부드럽고 명랑해 흐린 겨울에 대비되는 행복의 색이다. 우울한 분위기를 없애려 할 때, 보다 명랑하고 긍정적인 사고가 필요할 때에도 최적이다. 주위에 공부를 해야 할 사람이 있다면 노란색으로 잠을 깨워 주자. 한편, 눈에 띄는 색감으로 '경고' 신호를 뜻하기도 한다. 검정과 결합했을 때는 그 효과가 더욱 커져 독극물 표시나 건설 현장에서 주로 쓰인다.

안정적인 초록

초록은 파랑과 노랑이 혼합된 색이다. 파랑은 차가움을, 노랑은 따뜻
함을 나타낸다. 이 두 가지 색이 혼합된 의미는 균형이다. 그래서 심
신의 균형이 필요할 때, 즉 휴식을 취하고 싶을 때는 초록색을 찾게
된다. 초록은 자연을 떠오르게 한다. 정적인 자연, 안정, 변함없는 것
을 상징하며 희망, 젊음, 건강을 의미한다. 반면 성숙하지 않은 자연
의 이미지도 있어 발전과 성장 가능성을 나타내기도 한다.

나를 위한 시간, 아트테라피

차가운 파랑

파랑은 시원함이 느껴지는 다소 차가운 이미지이며, 이성적이고 합리적이라는 느낌이 강하다. 또한 블루스 음악이 그렇듯 우울한 분위기를 나타낸다. 격정적인 빨강과는 대조되어 성급하거나 스트레스가 심한 사람에게 차분한 마음을 전한다. 반대로 소심하거나 피곤해하는 사람에게는 적합하지 않다.

황홀한 보라

보라색은 빨강과 파랑이 혼합된 색이다. 분명한 이미지를 가진 이 두 색이 혼합된 보라는 따뜻함과 차가움이라는 양면성을 갖는다. 열정적이면서도 차갑게 돌아서는 보라의 심리는 다양함을 추구하는 사람들이 찾는 색이라고 할 수 있다. 흔히 예술에 종사하는 사람이 많이 찾는다. 그래서 창조적인 활동에 영감을 줄 수도 있다.

나를 위한 시간, 아트테라피

색의 시작과 끝, 무채색

무채색은 색이 없다고 생각할 수 있다. 밝고 어두움으로만 표현된다. 밝은 쪽으로는 흰색, 어두운 쪽은 검은색이다. 특정 이미지가 없기 때문에 감정을 억누르고 자신을 드러내고 싶지 않을 때, 또는 자신을 단련시키기 원할 때 무의식적으로 사용하는 '침묵의 색'이다. 따라서 색채 치료에서는 거의 사용되지 않는다. 진지하고 엄격하며 위엄을 갖길 원하는 사람이 찾는다. 성장기 어린이일 경우 오히려 유채색이 지적 성장에 방해될 수 있어 무채색을 사용하기도 한다.

컬러 진단
해설[9]

첫 번째 색은 당신의 타고난 성격을 나타낸다.

빨강: 빨강을 고른 사람은 열정적인 사람일 확률이 높다. 이들에게는 스스로 자신의 길을 개척하는 사업가 기질이 있다. 불꽃을 닮은 빨간색을 고른 당신은 승부욕이 강해 목표 달성이나 성공을 중요하게 생각한다. 말을 행동으로 빠르게 옮기는 것을 선호하다 보니 계획성이나 전략적인 면에서는 다소 부족할 수 있다. 하지만 추진력이 강해 다른 사람보다 시작이 빠르다. 따뜻한 이미지의 색깔에 맞게 외향적이고 사교적이다. 에너지가 넘치는 행동파 당신에게 계획성 있는 파트너가 생긴다면 더욱 발전할 가능성이 높다.

주황: 주황을 고른 당신은 노랑의 낙천적인 성격과 리더십을 갖추었을 것이다. 당신은 활기차며 행복한 삶을 추구한다. 매사에 즐거운 마음으로 참여하는 것은 능동적인 빨강의 성향 덕분이다. 많은 사람과의 만남과 모임 안에서 즐거워하는 사람이다. 하지만 때때로 본인이 감당하지 못할 정도의 활동을 하기 때문에 만성피로를 느낄 수 있다. 능동적이며 활기찬 하루를 보내는 것도 좋으나

균형감을 잃지 않도록 경계해야 할 것이다. 매사에 폭넓게 사고하며 일의 우선 순위를 정하는 것이 좋다.

노랑: 밝고 정확한 이미지의 노랑을 고른 당신은 지적이며 논리적이고 분석적이다. 이러한 유형은 시작한 일에서라면 항상 일인자가 되기를 원한다. 그런 이유로 전문적이고 분석적인 자세를 갖추기 마련이다. 덕분에 논리적인 말솜씨를 뽐내기도 하며 숫자에 강한 편이다. 사람이 많이 모이는 자리를 좋아하며 책임감 또한 강해서 높은 위치의 자리에 오를 가능성이 높다.

초록: 파랑의 차가움과 노랑의 따뜻함이 섞여 노랑의 논리적인 면을 갖는 동시에 남들 앞에 나서는 것을 좋아하지 않는 편이다. 같은 노랑이 섞였을지라도 따뜻한 색인 주황과는 다른 성향을 띠는 이유이다. 모든 상황에 균형을 이루려는 심리를 지닌 당신은 행동하기 전에 고민을 많이 한다. 이러한 성격 탓에 인간관계에서도 지나치게 조심스러운 경향이 있다. 하지만 주변 사람에게 당신의 깔끔함과 단정함은 매력 포인트로 작용한다.

파랑: 파랑을 선택한 당신은 상상력이 풍부해 참신한 아이디어 제조기라 해도 손색이 없다. 동시에 침착하고 차분한 성격으로 문제 해결 능력이 뛰어나 주변 사람에게 인기가 많다. 통찰력이 뛰어나며 자신이 결단한 방향으로 사람들을 리드하여 나아간다. 하지만 이상적이고 영적인 면에 치중할 수 있기 때문에 현실적이고 이성적인 면을 살리는 데 노력할 필요가 있다.

진청: 마음속에 열정을 품고 있는 당신은 평소에 온화하고 부드럽다. 보통 쉽게 감정을 드러내지 않는다. 이런 유형은 다소 소극적으로 보일 수 있다. 모든 면에서 자신이 세워놓은 기준이 강하며 진실하고 정직해서 자칫하면 내적 스트레스로 이어질 수 있다. 자기 기준을 조금 내려놓는 연습이 필요하다. 일에 있어서도 믿음직스러우며 충성심이 강해 신뢰감을 준다. 주변 사람을 항상 편안하게 해 안정감을 주지만 혼자 고민하는 시간이 길어지는 것을 경계해야 한다.

보라: 보라를 고른 당신은 신비롭다. 이런 유형은 예술적인 표현력이 강하고 예술 활동을 하는 사람이 많지만 그렇지 않은 사람은 자신을 가꾸는 것에 본인만의 스타일을 추구한다. 대부분 정신적인 세계에 관심이 많고 인생의 가치를 중요하게 생각하며 봉사하는 삶을 추구하기도 한다. 때로는 너무 높은 목표를 세워 자신감이 부족해지는 상황이 생길 수 있다. 이때 작은 것부터 차근히 시작한다면 이룰 수 있다는 점을 잊지 말자.

자주: 보라에 빨강을 더한 자주색을 고른 당신은 빨강의 강렬함을 마음 깊이 숨겨 두었을 것이다. 이런 유형은 타인을 보살피는 기질이 있는 세상의 소금 같은 존재이며, 친절하고 사려 깊다. 침착하고 우아함을 갖춘 성숙함을 장점으로 타인을 사랑하며 연민을 보낸다. 항상 주변 사람을 지지하고 격려하려고 노력하기 때문에 타인과의 관계에서 타협을 잘 하는 경우가 많다. 타인을 보살피는 분야의 일을 하는 경우가 많으며 상담가 등에 능력을 보인다.

두 번째 색은 현재의 육체적·정신적·정서적인 면을 나타낸다.

빨강: 당신은 현재 스스로를 자극시켜 분발하고 싶은 상황일지도 모른다. 그런 당신에게 걷기 운동을 추천한다. 몸에 힘이 생기면 정신적으로도 에너지를 얻게 된다. 몸의 에너지는 자연히 의욕과 열정을 살아나게 해준다. 또 하나 당신에게 필요한 미덕은 인내심이다. 지배적인 성향, 공격성을 주의하고 그 대신 사랑, 우정의 감정을 돌아보자.

주황: 균형을 나타내는 주황은 현재 당신이 혼란스러운 마음을 가졌음을 내비치는 신호일 수 있다. 마음속 혼란과 불안으로 타인에게 유독 강압적인 태도를 보이는 자신을 발견할 수 있다. 상황을 개선하기 위해서 느긋함과 편안함을 찾고 싶다면 명상과 심호흡을 시작해 보자. 그리고 나를 위한 시간을 갖자. 자연과 함께할 수 있는 가까운 곳으로 여행을 떠나도 좋다.

노랑: 노랑을 고른 당신, 논리적이고 이성적인 자신의 모습을 바라고 있지는 않은가? 현실적인 상황을 무시한 채 환상이나 꿈, 상상의 세계에 빠지지는 않았는지, 계획 없이 너무 빠르게 달려가는 것은 아닌지 생각해 보자. 주변 사람과 호흡을 맞추는 자세가 필요하다. 너무 앞선 아이디어로 자신마저 만족하지 못하는 상황이 생길 수 있다. 이성적으로 차분히 생각하며 현실을 돌아보는 것이 좋다.

초록: 당신은 내면의 상처를 치유할 시간이 필요해 보인다. 내면의 상처는 불안감으로 변할 수 있다. 혹시 타인을 신경 쓰다 보니 자신의 상처를 돌볼 여유가 없는 것은 아닐까? 감정을 시원하게 표현하지 못해 위축감을 느끼는 나에게 편안하고 안정감을 주는 삼림욕을 선물하자. 조용한 곳에서 즐기는 소소한 취미활동이나 마음이 편안해지는 누군가를 찾아보는 것도 도움이 될 것이다.

파랑: 파랑을 선택한 당신은 사람들과 잠시 거리를 두어도 좋다. 당신의 온화한 에너지에 이끌린 주변 사람과 함께하고 싶겠지만 잠시 휴식을 취하고 개인 시간과 자신만의 공간을 확보하는 노력이 필요하다. 혼자만의 시간이 당신의 몸과 마음을 치유해 줄 것이다. 푸른 하늘과 바다가 보이는 곳으로 여행을 다녀오는 것을 추천한다.

진청: 진한 청색은 깊은 물속이나 어두운 시간대의 하늘과 바다를 떠오르게 한다. 밝음에서 조금 벗어난 진청색처럼 당신에게 우울한 감정이 꽤 오래 머물러 있던 것일지도 모른다. 당신에게는 주변인과 스스럼없이 이야기할 시간이 필요하다. 혼자만의 시간에서 벗어나기 위한 노력이 당신에게 활력을 줄 것이다. 언제나 꼭 자신만의 생각이 정답은 아닐 수 있음을 기억하자.

보라: 신비로운 보라색을 고른 당신은 자신을 믿고 조금 더 성숙해져야 한다. 타인의 칭찬과 인정에 의지하는 당신은 스스로에게 인정받는 나로 변화할 필요가 있다. 당신이 지닌 성실함과 끈기로 성장하는 모습을 기대한다.

나를 위한 시간, 아트테라피

자주 : 보라와 빨강 사이에 있는 자주색을 선택한 당신은 자기 마음을 감추고 타인이 원하는 당신의 모습을 보이기 위해 노력하고 있다. 무엇보다도 지금은 타인에 대한 사랑을 줄이고 나를 먼저 사랑할 때다. 타인을 배려하고 존중하기 이전에 당신 스스로를 먼저 배려하고 존중한다면 당신의 가치를 더욱 높일 수 있다. 타인을 일방적으로 배려하고 지원한다면 자신을 잊게 만들 수 있으니 의무적인 보답은 자제하는 것이 좋다.

● ● 색이 가진 에너지 ● ●

그림에 사용하는 선과 색, 물체의 크기나 진하기는 그리는 이의 심리를 투명하게 드러내곤 한다. 그중에서도 색은 가장 눈에 띄는 요소로, 알면 알수록 흥미롭다. 특히 아트테라피 강의를 계속하면서 자연스레 색 이론에 흥미를 갖게 되었다.

세상의 모든 색에는 의미와 심리 그리고 에너지가 담겨 있다. 영화 〈인사이드 아웃〉에 등장하는 캐릭터의 모습은 각각의 성격을 담고 있다. 그들은 저마다 상징하는 색이 있다. 신기하게도 영화 속 캐릭터는 우리 주변에서 한 번쯤 봤을 법하다. 먼저 '버럭이'를 생각하니 아버지가 떠올랐다. 역동적이며 충동적인 캐릭터 버럭이는 온몸이 빨갛다. 빨강이 내포하는 화, 조급함, 열정의 이미지를 온몸으로 드러낸다.

나의 아버지와 빨강은 떼려야 뗄 수 없다. 그의 빨강 사랑은 해병대 시절부터 시작된다. 빨간색 티셔츠에 담긴 열정이 여전히 아버지를 열정적으로 살게 하는 것 같다. 빨간색 옷을 주로 입는 사람은 사람들의 시선과 관심을 끌어당기는 경향이 있다. 그들은 강인한 이미지로 보이기를 원할 수도 있다. 간혹 갑자기 큰 소리로 화를 내는 아버지의 모습까지도 왠지 버럭이를 닮은 듯했다. 주변 사람에 색을 대입해 볼수록 색이 가진 에너지는 놀랍기만 하다.

항상 회색, 검정, 흰색의 무채색 옷만 고집하는 친구가 있다. 그러다

보니 자연스레 그 친구를 떠올리면 무채색의 이미지가 느껴진다. 흰색의 의미는 순수함과 순결함 또는 청결함을 나타내고 검정은 무감각, 부동, 보호, 죽음, 어둠, 자아의 부정, 색의 부정을 의미한다. 그 중간색인 회색은 변화, 지성, 우울함을 나타낸다.

10년이 지난 지금, 그는 여전히 회색 맨투맨 티를 즐겨 입고 흰색이나 검은색 운동화를 신는다. 회색은 흰색과 검은색 사이에서 '색을 거부하는 색'이라고 할 수 있다. 친구들과 함께한 식사 자리에서 그의 성향은 더욱 잘 드러난다. 여럿이 식사할 때 이 친구는 유독 여러 개를 주문해 나누어 먹는 것을 싫어했다. 그 모습에서 그의 폐쇄적인 성향이 느껴졌다. 한편 굉장히 객관적이고 냉철한 그의 성향은 친구들의 고민을 상담해 줄 때 진가를 발휘한다. 어떤 문제가 됐든 만족할 만한 그리고 확실한 해결 방안을 제시하기 때문이다.

반면에 빨강, 노랑, 초록 등 소화하기 어려울 정도의 원색 옷을 좋아하는 친구가 있다. 그는 늘 선홍색 립스틱을 바른다. 빨강의 주된 의미는 열정이다. 노랑은 밝음과 역동성을, 초록은 생명력을 나타낸다. 이런 원색은 활동적이고 긍정적인 의미를 갖는다. 그의 옷차림처럼 그는 매일매일이 화려하고 바쁘다. 모든 일에 열정적어서 마치 하루 24시간을 꽉 채워 사는 것 같다. 하지만 때로 목표 달성에 지나치도록 매달려 주변을 돌보지 못할 때도 있다.

이처럼 색깔은 사람의 심리에도 반영된다. 그 때문에 타인을 이해

기쁨이(Joy) – 노랑 – 긍정적, 쾌활함

슬픔이(Sadness) – 파랑 – 우울함, 슬픔

소심이(Fear) – 보라 – 여림, 예민함, 약함

버럭이(Anger) – 빨강 – 화, 급한 성향

까칠이(Disgust) – 초록 – 현실적임, 마찰, 갈등

하는 좋은 도구가 될 수 있다. 내가 좋아하는 색은 반드시 나의 생활에서 드러나기 마련이다. 여러분은 어떤 색을 좋아하는가? 내 주변에는 어떤 색이 높은 비중을 차지하는가? 내가 좋아하는 색과 주변의 색에서 내 장점을 강화하고 부족한 부분을 보완하자. 이것이 컬러테라피의 기본이다.

복지관에서 사회복지사를 대상으로 하는 컬러테라피 수업을 진행할 때가 있다. 대부분 사회복지사가 선호하는 색은 연파랑, 연녹, 노랑 순이다. 연파랑은 평화, 연녹은 안정, 노랑은 따뜻한 마음을 의미한다. 유치원 교사를 대상으로 수업해보면 귀여운 노란색, 사랑스러운 분홍색을 많이 선호한다. 좋아하는 색에 주변 환경도 영향을 미친다는 뜻이다.

이처럼 색깔은 사람 그 자체를 보여 준다. 색은 사람과 연결되고 색이 가진 에너지 또한 사람에게 여러 영향을 준다. 색의 의미를 알고 그것으로 치유를 경험하는 놀라운 시간은 수강생들을 더욱 흥미롭게 만들었고 나 자신에게도 수업을 더욱 발전시키는 좋은 계기가 되었다. 그렇게 나의 일에는 나를 상징하는 색이 점점 늘어났고 억지로 하는 경제활동이 아닌 즐거움으로 변화됨을 느꼈다. 이것의 시작은 분명 내 안에서 찾은 그림이었다.

2018년 평창에서 열린 동계 올림픽에서 우리나라 컬링 국가대표팀은 은메달을 목에 걸었다. 경북 의성 출신 '팀킴(Team KIM)'이 만들어 낸 값진 결과였다. 컬링은 얼음 위에서 스톤을 움직여 점수를 얻는 경기로 '빙판 위의 체스'라는 별명처럼 굉장한 집중력이 필요하다.

한국 컬링 사상 처음으로 올림픽 메달을 거머쥔 대표팀의 쾌거는 컬러테라피에서 시작했다는 사실을 아는가? 대표팀의 훈련과정에는 미술 심리치료도 포함되어 있었다. 선수 개인이 무의식중에 느끼는 불안과 스트레스를 파악하고 이를 완화하는 치료까지 진행되었다. 실제로 경기 전문가는 미술 심리치료가 경기 결과에 영향을 주었다고 입을 모았다.

컬러테라피는 개인의 기분이나 건강 상태에 따라 주변 사물의 색깔을 적절히 배치해 신체·정신·감정이 적절하게 조화를 이루게 한다. 색깔이 주는 시각적인 효과가 마음의 안정을 찾도록 도움을 준다. 각각의 색이 가진 효과가 다르기 때문에 자기 상황에 맞는 색을 찾는 것이 중요하다.

2장

패브릭 아트

나는 하고 싶은 것이 생기면 무엇이든 일단 시작하는 버릇이 있다. 주변 사람에게는 환영받지 못하는 특징이지만, 이것은 내가 가진 하나의 장점이 되었다. 내가 지나온 시간은 무엇이든 시작하고 나면 반드시 보상이 따른다는 것을 알려줬다. 꼭 성공만을 말하는 것은 아니다. 어떤 시작은 실패로 끝날 수도 있지만 나에게 반드시 경험으로 남는다. 내가 겪었던 실패의 경험이 나를 더 단단하게 만들어 준다. 그래서 나는 오늘도 붓을 잡는다.

낙서 같은 그림이 1조 원이 넘는다는 기사를 보았다. 예술가 장 미셸 바스키아의 작품이었다. 기사 속에서 만난 그의 작품은 얼핏 보기에는 뛰어나 보이지 않았다. 그렇지만 분명 그림에는 그만의 매력이

있었다. 그렇게 나는 그의 팬이 되었다.

마음에 드는 그림을 발견하면 그것이 이름 있는 작가의 작품이든 아니든 간에 따라 그리고 싶어진다. 바스키아의 그림을 보고 받은 감동을 내 방식대로 풀어냈다. 내게 그림은 어떤 것보다도 나를 가장 잘 담아낼 수 있는 수단이다. 그림을 마주하고 느꼈던 첫 감상에 여러 번의 눈 맞춤을 더한다. 내가 그린 바스키아의 그림은 더 이상 바스키아의 것만이 아니다. 나는 유명한 예술가 바스키아와 만났다. 그것도 나의 작은 작업실에서. 내 앞에 펼쳐진 캔버스 속 바스키아 그림은 말 그대로 나와 바스키아의 만남이 된다.

●● 나를 찾아서 ●●

갑자기 죽음이 찾아온다면 나는 당장 무엇을 해야 할까? 왜 끝을 알기 전에 미리 하지 못했던 걸까? 나는 지금 내게 중요한 것을 놓친 채 살고 있는 건 아닐까?

영화 〈라스트 홀리데이〉의 주인공 조지아는 작은 사고로 찾은 병원에서 앞으로 살 날이 몇 주 남지 않았다는 충격적인 이야기를 듣게 된다. 죽음을 앞둔 거울 속 자신에게 조지아는 이렇게 말한다.

"넌 정말 운이 좋았어. 원하는 걸 모두 얻진 못했지만…… 넌 다음 생에선 다른 일을 해보자구. 더 많이 웃고 더 많이 사랑하고 세계를 구경하는 거야. 두려워하지만 않으면 돼."

그는 죽음 앞에서 남은 시간을 온전히 자신에게 집중하며 살기로 결심한다. 하고 싶은 말이 있어도 참고 먹고 싶은 음식이 있어도 참아 온 그의 삶에 찾아온 죽음은 아이러니하게도 그가 행복해지도록 돕는다. 고민 끝에 그는 꿈에 그리던 유럽으로 마지막 여행을 떠난다. 조지아가 '생애 마지막 여행지'로 선택한 곳은 체코였다. 그는 내일이 없는 사람처럼 행동하고 하루하루를 가치 있게 보낸다.

그렇게 떠난 여행지에서 '나답게' 사는 조지아의 모습을 보고 나도 체코에 궁금증이 생겼다. 조지아처럼 그저 체코에만 가면 나를 찾을 수 있을 것 같았다. 위시리스트에 '체코 여행'이라고 적어 보았다.

그 후로 몇 년 뒤 내겐 거짓말처럼 체코에 갈 기회가 생겼다. 체코의 수도 프라하를 향하는 일정이었다. 조지아가 찾은 여행지에 도착했다는 사실만으로도 매우 설렜다. 기대한 대로 프라하는 역시 아름다웠다. 많은 영화, 드라마의 배경이 된 이유를 단번에 납득했다.

프라하의 풍경에 익숙해질 때쯤 동행의 추천으로 체스키크룸로프라는 지역에 가게 되었다. 프라하에서 차로 두 시간 정도 떨어진 그곳에 사실 큰 기대가 없었다. 프라하의 아름다움에 홀딱 빠져 있어서 그

랬는지도 모른다. 하지만 목적지에 도착하자마자 마음이 바뀌었다. 동화 속에 들어온 것 같은 아기자기한 마을이 나를 반겨 주었고 언젠가 와본 곳인가 할 정도로 편안했다. 예쁜 주황색 지붕을 얹은 아담한 집에서는 금방이라도 동화 속 주인공이 뛰어나올 것 같았다.

평소라면 카메라를 제일 먼저 들이밀었겠지만 그림 같은 장면에 넋을 놓고 사진 찍는 것조차 잊어버렸다. 마을의 모습이 한눈에 보이는 전망대에 오르고 나서야 주변 사람 모두 카메라를 들고 있는 모습에 아차 하고 카메라를 들었으니 말이다. 오래오래 눈에 담는 것만으로도 모자라 그것보다 더 오래 마음에 담고 싶었다. 당장 그림을 그려야겠다고 생각했다.

여행을 마치고 한국으로 돌아와 여행 사진을 정리하던 때였다. 사진을 넘기던 나는 한 장의 사진을 보고 깜짝 놀라고 말았다. 아, 여기는! 잠시 무언가에 머리를 맞은 듯한 기분이 들었다. 여행을 가기 몇 해 전, 블로그를 열심히 운영하던 시기가 있었다. 블로그 메인 이미지는 블로그의 첫인상이라 생각해 장고 끝에 고른 풍경 사진으로 설정해 두었다. 그 사진 속 장소가 체코 여행에서 예정에 없이 방문한 체스키크룸로프였던 것이다. 같은 장소에서 내가 웃고 있는 모습이 너무 놀라워 소름이 돋을 지경이었다.

그저 인터넷 검색으로 얻은 사진 한 장이 나를 그곳으로 이끈 것일까? 우연인지 운명인지 알 수는 없으나, 내 인생을 움직이는 힘은 바

로 나 자신의 힘일 것이라는 확신이 들었다. 그리고 내가 앞으로 무엇을 하고 하지 말아야 하는지 생각해 보게 되었다. 내가 본 것이 나의 생각으로, 또 나의 행동으로 이어지리라는 확신이 들었다.

체코는 나의 바람처럼 나를 찾게 해준 좋은 여행지가 되었다. 여행에서 받은 감동은 한국에 돌아와서까지 작용했다. 내가 그리고 염원하던 유럽의 작은 마을이 바로 그곳이었다는 감동은 앞으로도 무엇이든 실현될 거라는 믿음을 심어 주었다. 이후 나는 어제와 다른 나를 느꼈다. 자신감과 함께 '용기'가 생긴 것이다. 블로그 메인에 올려 둔 체스키크롬로프의 사진을 보며 나의 감정을 그림에도 담아 본다.

당신에게는 메인 이미지로 내세우고 싶은 장소나 공간이 있는가? 만약 그렇다면 그곳을 떠올려 보라. 운명적으로 다가온 체스키크롬로프처럼 어느 순간 당신도 그곳에 가 있을 테니.

●● 여행의 설렘을 담아 ●●

캐나다로 이민을 간 절친한 친구에게서 안부 인사 겸 연락이 왔다. 어린 시절 매일같이 함께한 시간이 무색하게도 우리는 아주 가끔 연락이 닿는다.

나를 위한 시간, 아트테라피

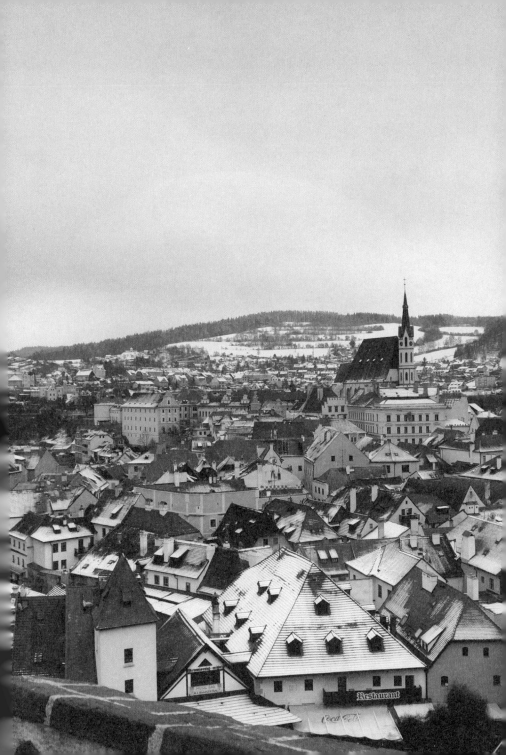

"요즘은 어떻게 지내? 일은 잘 되고? 한국에서 함께 보낸 시간을 떠올리면서 네 생각을 했어. 보고 싶다. 친구야."

그래도 서운한 마음은 없다. 우리는 각자의 자리에서 최선을 다하고 있고 자주 연락하지 않아도 그 마음이 전해지기 때문이다. 어느 날 친구가 보고 싶은 마음에 함께 갔던 곳으로 무작정 여행을 떠났다. 혼자이지만 친구와 함께인 듯 추억을 떠올리며 마냥 신나고 즐거웠다. 귓가에 맴도는 노래는 마치 여행 가는 것을 아는 듯 산뜻한 리듬으로 나를 더 즐겁게 했다. 김포 공항에서 비행기를 타고 부산에 내리니 익숙한 듯 낯선 공기가 얼굴을 스쳤다.

나처럼 겁이 많은 사람이 익숙한 곳을 떠나 여행을 가기란 쉬운 일은 아니다. 하지만 무언가에 홀린 듯 공항에 내리자마자 심장이 뛰었다. 좋아하는 사람을 만나러 가는 길처럼 설렘이 가득했다. 버스를 타고 한 시간쯤 지나니 해운대 바다가 보였고, 버스에서 내려 바닷길을 천천히 걸었다. 걷다 보니 달맞이 고개가 나타났다. 어린 시절 친구와 둘이서 설렘 반 두려움 반으로 왔던 곳이다. 예전과 비교하면 많이 달라졌지만 그때의 기억을 떠올리며 가만히 눈에 담아 보았다. 햇살을 온몸으로 맞으며 작은 스케치 노트를 꺼내 눈앞의 풍경을 그려보았다.

친구의 웃음소리와 잔잔한 파도소리가 귓가에 들리는 듯했다. 나 그

리고 우리의 추억을 새긴 그림을 보니 나도 모르게 미소가 피어올랐다. 친구를 향한 그리움에 가끔 눈물이 글썽일 때면 추억을 그린 그림으로 마음을 위로한다. 여행지마다 사진을 찍고 그림을 그리는 이유다.

●● 시간을 담은 작품, 패브릭 아트 ●●

순간의 감동을 그림으로 남길 수 있다면 얼마나 좋을까? 그림에는 그린 이의 마음이 담긴다. 마치 그 순간으로 돌아간 기분이 든다. 여행지에서 산 기념품이나 사진 그리고 가지고 다니던 물건이나 옷가지를 보면 그때의 추억이 떠오른다. 시간은 추억이 되어 나와 함께한다.

가벼운 물건을 담는 넉넉한 천 가방에 그림을 그렸다. 함께한 사람들과 그곳의 풍경, 그곳의 음식 그리고 눈에 비친 모든 것이 생생하게 떠오른다. 그림이 가진 이야기는 말이나 글로 다 풀어낼 수가 없다.

꿈에 가까이 다가가기 위해서는 머릿속으로만 목표를 되뇌기보다 눈이 닿는 곳에 사진이나 글귀를 걸어 놓는 것이 좋은 효과를 준다고 생각한다. 영화 속 주인공이 원하는 대학에 가기 위해 흰 종이에 '할, 수, 있, 다'를 써서 책상 앞에 붙여 놓고 스스로를 응원하는 장면을 본 적이 있다. 그와 마찬가지로 항상 보이는 데에 원하는 것을 두면, 그 목표를 향해 달려가는 나의 용기를 북돋을 수 있지 않을까 하는 마음

에서 패브릭 아트 교육 과정을 연구했다.

초등학생을 대상으로 심리 수업을 할 때 한 학생이 내게 천으로 만든 필통을 선물했다. 그 필통에는 직접 그려 넣은 여러 가지 그림이 그려져 있었다. 학생이 선물한 필통은 어떤 긴 글보다도 그의 마음을 잘 담아내고 있었다. 나는 거기서 힌트를 얻어 아무것도 그려지지 않은 천 주머니에 그림을 그려보기로 했다. 시장에 가서 무지 에코 파우치를 사고 천에 색이 잘 묻어날 채색 도구를 찾았다. 염색 펜, 염색 물감, 염색 크레파스 등 다양했다.

그렇게 구성한 수업은 천 주머니에 원하는 그림을 그리는 아트테라피 수업이 되었다. 어떻게 그려야 짧은 시간 안에 끝낼 수 있을지, 내 생각을 잘 전달할 수 있는 그림이란 무엇일지 고민에 고민을 거듭했다. 수업 시간은 한 시간에 맞췄고 그림을 빨리 그리는 방법을 연구해 완성하고 채색 기법까지 새로 만들었다. 한 회짜리 수업일지라도 수강생 스스로 결과물을 만들어 내는 성취를 맛보게 하고 싶었다. 그렇게 나는 여러 샘플을 만들었다.

●● 마음에 새기는 아트테라피 ●●

아트테라피 수업은 다른 미술, 회화 수업과는 차이가 있다. 아트테라

피 수업에서 가장 중요한 것은 작품을 완성하는 것이다. 사실 그림을 그리는 일에는 꽤 많은 용기가 필요하다. '지우고 다시 해야지'라기엔 생각대로 지울 수조차 없는 하얀 파우치 캔버스는 부담스럽게 느껴질 수도 있다. 말 그대로 하얀 캔버스에 색을 입히는 과정 자체에 부담을 느끼고 쉬이 시작하지 못하는 이가 많다.

그래서 준비한 것이 샘플 그림이다. 나는 누구라도 두려움을 견뎌 낸 결과로서의 작품을 가지고 집으로 돌아가길 바란다. 망설임과 두려움으로 가득했던 마음이 자신감과 의욕으로 채워지는 경험을 하길 바란다. 무엇이든 해낼 수 있다는 용기를 맛보는 것, 그것이 아트테라피에서 꼭 느꼈으면 하는 감정이다.

하나의 샘플 그림을 받아 들고도 사람들은 제각기 다른 그림을 그린다. 그리고 신기하게도 그렇게 그린 그림은 반드시 그린 사람의 성격을 보여 준다. 하나의 샘플을 가지고 여러 사람이 작업하는 수업을 기획한 이유는 하나 더, 유대감과 친밀감을 느끼게 할 수 있기 때문이다. 간혹 아트테라피는 개인적인 수련이나 마음공부라고 생각하는 경우가 있는데 오히려 상대를 이해하는 공동체 성향의 활동으로도 접근할 수 있다.

자신을 담은 제각각의 그림은 작품에 자기만의 의미를 담는 활동으로 해석된다. 다른 사람의 생각과 표현을 한 번에 볼 수 있는 좋은 시간이다. '이런 성향이 이렇게 표현될 수 있구나.', '내가 생각한 것과

나를 위한 시간, 아트테라피

는 다른 표현 방식인데?'와 같이 기존의 편협한 사고를 깨뜨릴 수 있는 기회로 작용한다. '나를 찾는 여행'에 집중해 나의 감정만 생각하고 나를 향해 무작정 전진하는 오류를 막을 수 있기 때문이다.

마지막으로 작품을 통해서 받는 에너지를 온몸으로 느끼길 바란다. 작품을 감상하며 무의식중에 자기가 선택한 색깔은 자신만의 감상으로 해석되어 새로운 가치로 자리잡는다. 미세한 색 차이까지 구분할 수 있는 인간은 색의 고유한 에너지를 우리도 모르는 사이에 그대로 받아들이기 때문이다.

아트테라피 프로그램 홍보를 시작하며 느낀 점은 기관 담당자의 선호도가 꽤 높다는 것이었다. 수업에 참여한 모든 사람이 완성된 작품을 가지고 집으로 돌아갈 수 있다는 것이 가장 큰 장점이었다. 그 점은 수강생에게도 확실한 장점이었다. 어느 수강생은 자기 마음속에 담아 두었던 소중한 감정을 하얀 천에 그려보는 것만으로도 좋은 경험이 되었다고 했다. 한 마디로 표현할 수 없는 감정을 한 눈에 볼 수 있음에 행복을 느낀다고 했다.

그것이 바로 내가 원하던 것이었다. 나의 교육 신조대로 '모든 사람의 행복'은 '나의 행복'까지 가져왔다. 나만의 행복했던 추억을 천에 담는 모습, 그리고 직접 그린 그림이 담긴 작은 주머니를 정성스럽게 챙겨 돌아가는 교육생들의 모습에 나 또한 말로 표현하지 못할 행복감이 차오르는 것을 느꼈다.

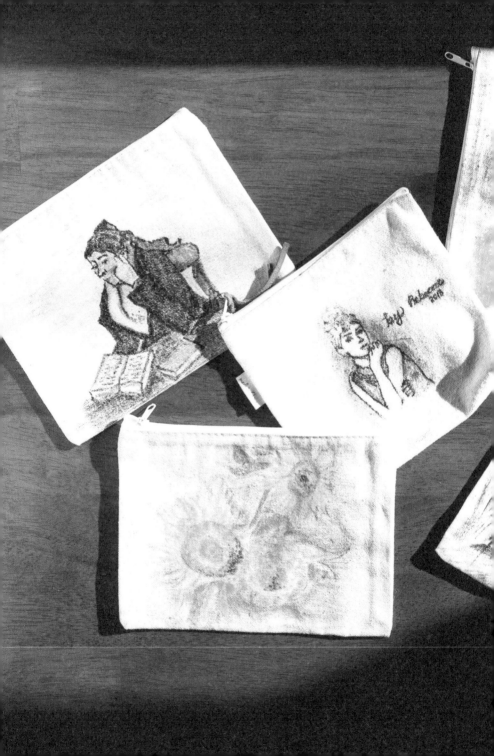

패브릭 아트

준비물

먹지, 연필, 패브릭용 채색 도구,
코팅하지 않은 패브릭 파우치나 에코백, 가열 도구

과정

1 샘플 중 적당한 그림을 하나 고른다. 원하는 대상을 직접 스케치
해도 좋다.

2 먹지를 활용해 연필로 밑그림을 그린다.

3 패브릭용 채색 도구로 밑그림을 따라 에코백에 굵은 선으로 스케
치한다.

4 채색 도구를 사용해 연한 색부터 진한 색으로 칠한다.
이때 천천히 한 겹씩 하는 것이 중요하다.

5 염료가 묻어나지 않도록 가열 도구로 열 처리를 한다.

6 나만의 그림이 담긴 패브릭 에코백, 완성!

3장

타블렛 아트
- 석고 타블렛, 왁스 타블렛

하얀 석고 가루를 컵에 반쯤 넣고 물을 섞는다. 로션 같은 점도가 될 때까지 충분히 섞는다. 오늘의 기분에 따라 석고 타블렛의 색깔이 결정된다. 잠시 고민을 하고 석고용 색료 중 파란색을 고른다. 어쩐지 오늘은 파란색 마블 무늬가 눈에 들어온다. 높은음자리표 같은 모양이 생길 때까지 저어준 후에 곧바로 성형 틀에 부어준다.

석고나 왁스는 완성되기까지 일정한 시간이 필요하다. 석고 타블렛은 내게 한숨 돌릴 여유를 선물한다. 물감이 마르기까지 기다리는 것과는 또 다른 느낌이다. 그저 특별한 것 하나 없던 가루가 물을 만나 이렇게 단단한 모양을 드러낸다. 곧 완성될 석고 장식을 상상하며 차 한 잔의 시간을 갖는다.

나를 위한 시간, 아트테라피

●● 감동이 있는 테라피 수업 ●●

컬러와 아트로 마음을 치유하는 교육 과정을 진행하면서 더 나은 경험을 위해 고민하고 또 고민했다. 아트테라피는 단순히 제작 방법을 배우는 취미 교육이 아닌 만큼 그 내용에 더 충실해야 했다. 색이 가진 에너지를 알아가고 직접 피부로 느끼는 것이 가장 중요했다. 그리고 무언가를 완성하는 작업이 수강생에게 진정 중요한 의미가 되었으면 좋겠다고 생각했다. 그래서 어떻게 하면 간단한 준비물로 손쉽게 테라피 수업을 진행할 수 있을지를 오래도록 고민했다.

익숙하지 않은 다양한 재료를 실제 수업에 적용하기까지는 많은 연구가 필요했다. 혼자 시간을 보내고 있다 보면 내 마음속 파란 고양이가 와서 내 옆자리를 지킨다. 파란 고양이는 내게 이런저런 질문을 건넨다.

'석고로 만들어 볼까?'

'어떤 색으로 만들까?'

'어떤 디자인으로 해볼까?'

'시간은 얼마나 걸릴까?'

질문은 꼬리에 꼬리를 물어 끊길 틈이 없다. 이 시간이 얼마나 재미

있는지 모른다. 교육의 특성상 활동을 소개하고 활동 과정마다 설명이 필요했다. 또 아트테라피의 특성상 지속적인 취미활동으로 개발할 수 있다는 장점이 있어 수업이 끝나고 난 뒤에도 스스로 아트테라피를 체험할 수 있는 방법을 나누려고 노력했다. 하루의 수업은 끝날지라도 완성된 작품이 주는 여운은 오래 남을 것이다.

●● 동경의 대상에서 편안한 친구로 ●●

석고를 보고 있을 때면 어린 시절 내가 그토록 바라던 화실의 다비드상이 떠오른다. 작은 키로 우러러보던 하얀 석고상은 부드러워 보였다. 그 옆에는 석고상을 그린 데생 작품이 많이 붙어 있던 걸로 기억한다. 나무 이젤에 커다란 스케치북을 얹고 기다란 연필로 쓱쓱 그림을 그리는 선배들을 부럽게 바라봤던 기억이 난다.

미소가 묻어나는 기억 속에서 대리석 마블 석고 장식은 내가 처음으로 시도한 석고 작업이었다. 석고에 먹물을 조금 섞으면 그 무늬는 마치 대리석처럼 보인다. 쉽고 간단해 보여서 시작한 대리석 마블 기법은 생각만큼 모양이 잘 나오지 않았다. 며칠 동안 책과 유튜브 동영상을 찾아보며 어떻게 쉽게 나눌 수 있을지를 고민했다.

사실 비용을 투자하면 단 몇 분 만에 레시피를 전달받을 수 있는 콘

텐츠가 많다. 하지만 내겐 누구나 간단하게 경험할 수 있는지가 중요했다. 기존에 알려진 고가의 취미과정을 단순화해 나의 교육 아이템으로 새롭게 변화시키는 것에 중심을 두었다. 순간의 경험일지라도 누구나 그 안에서 행복을 얻어가는 것이 내 강의의 철학이다.

석고 가루에 일정량의 물을 섞어 모양 틀에 붓고 어느 정도 시간이 지나면 경화된다. 원한다면 석고가 굳기 전에 장식이나 꽃을 넣을 수도 있다. 또는 탈형 후 색종이를 붙이거나 색을 입히는 방법도 있다. 아니면 처음부터 석고 가루, 물과 함께 석고용 염료를 섞어서 작업할 수도 있다. 한 강의실 안에서도 각자의 다양한 작업 스타일에 각자의 성격이 드러난다. 성격이 급한 수강생은 굳기도 전에 석고 가루에 염료를 섞거나 재료를 섞어 한 번에 완성하는 방법을 택하는 반면, 차분하고 조용한 성향의 수강생은 석고 가루를 섞기도 전에 석고 틀에 장식을 임의로 배치하는 데에만 오랜 시간이 걸린다. 작품 안에 자신의 모습이 온전히 담기는 것이 참 재미있다.

다양한 제작 방법만큼 석고는 다양한 물건으로 태어난다. 가장 보편적으로는 석고 장식에 향을 뿌려 방향제로 활용한다. 요즘은 일반인도 다양한 모양 틀을 쉽게 구할 수 있어 직접 만든 방향제를 선물하는 경우도 많다. 한 수강생은 석고 수업 이후 '주변에 선물하는 낙으로 살고 있다는' 소식을 전해 주었다. 받는 이의 성향과 만드는 이의 기분을 담은 향까지 골라 선물한다고 하니 내가 전하는 아트테라피

를 잘 이해하고 생활에 활용하는 것 같아 뿌듯했다.

캔들을 만드는 재료인 소이 왁스나 파라핀 젤 왁스로도 작품을 만들 수 있다. 왁스용 재료를 사용할 뿐 만드는 방법은 석고를 이용할 때와 거의 비슷하다. 다만 석고와 다르게 고체 왁스를 가열해 액화해야 한다는 단점이 있어 대형 강의에서는 사용하기 어렵다. 또한 왁스로 작업할 때는 액체 상태의 왁스에 7% 이내의 향료를 미리 넣어야 한다. 미리 넣지 않으면 왁스가 향을 흡수하지 못하기 때문이다.

석고나 왁스로 작품을 만드는 과정은 매일 해도 항상 재미있다. 다양한 색료와 향료가 섞일 때면 마치 무지개가 피어나듯 아름다운 빛을 낸다. 수업을 진행하면서 수강생들의 색깔과 향을 접하기 때문에 이 모든 과정이 내게도 테라피가 된다.

이것이 바로 내 강의가 갖는 이상적인 가치다. 이론적인 내용을 넘어 직접 눈으로, 코로, 귀로 경험하면서 나의 선호와 내면을 확인하고 작품으로 온전히 담아낼 수 있다. 말 그대로 나를 찾는 여행과 작은 몰입이 함께한다.

석고 타블렛

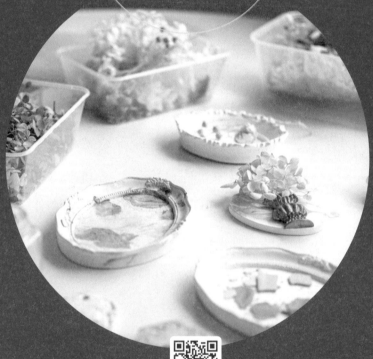

준비물

종이컵, 석고가루 100g, 물 40g, 막대, 석고 전용 재료,
모양 틀, 장식 재료(꽃 등), 리본 끈, 향료

과정

1 종이컵에 소분한 석고가루 100g에 물 40g을 넣는다.

2 로션과 같은 제형이 될 때까지 막대로 잘 젓는다.

3 원하는 색의 석고 전용 색료를 넣는다.

4 석고는 시간이 지나면 굳기 때문에 빠르게 틀에 붓는다.

5 원하는 장식 재료로 석고 타블렛을 장식한 다음 굳힌다.

6 한 시간 후 석고가 굳으면 탈형하고 리본 끈을 맨다.

7 원하는 향료를 골라 뿌린다.

8 수분이 빠지도록 건조하면, 석고 타블렛 완성!

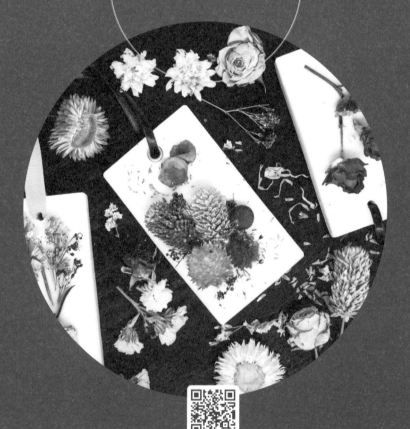

왁스 타블렛

준비물

종이컵, 소이 왁스, 가열 도구(전자레인지, 중탕 도구 등),
막대, 향료, 모양 틀, 장식 재료(꽃, 리본 등)

과정

1 종이컵에 소분한 소이 왁스를 전자레인지에 1분씩 나누어 돌리
면서 액체 상태가 될 때까지 막대로 저어가며 녹인다.

2 소이 왁스에 적당한 양의 향료를 넣는다.
 * 이때 왁스 100g당 향료 7g이 넘지 않도록 한다.

3 1에서 녹인 왁스를 준비한 틀에 붓는다.

4 겉면이 살짝 굳었을 때 꽃이나 장식 재료를 꽂아 장식한다.

5 왁스가 자연스럽게 굳으면 탈형한다.

6 취향에 맞게 리본을 달아서 장식하면, 왁스 타블렛 완성!

아로마 테라피
- 디퓨저, 캔들 및 홀더, 인센스

수업을 진행하다 보면 일상에서 오는 스트레스를 해소하기 위해 강의를 찾는 수강생이 많다. 그로 생긴 피곤함 때문에 수면 시간을 늘려보고 영양제까지 챙겨 먹었지만 소용없었다고 한다. 대부분의 직장인 수강생은 그런 이유로 마음을 치료하는 테라피 수업을 찾게 되는 듯했다. 쉬는 것조차 불안한 현대인에게 이시형 박사는 그의 저서《쉬어도 피곤한 사람들》에서 명상을 권한다.[11] 명상과 함께 하는 심호흡은 만성 피로에 많은 도움이 된다. 흔히 말하는 만성 피로는 몸의 에너지가 고갈되고 뇌에 피로감이 많이 쌓인 상태다. 실제로 이 박사는 자신의 건강 비결로 명상을 꼽았다.

직업상 재료 시장에 자주 가게 되는 나는 시장에 갈 때마다 살아 있음을 느낀다. 바삐 움직이는 많은 사람을 보면 나도 모르게 기운이 난다. 예전에는 멋모르고 구경하러 찾았던 재료 시장은 이제 눈을 감고도 찾아갈 정도로 익숙한 장소가 되었다.

동대문 시장은 주로 원단과 부자재를 사기 위해 방문하는 사람이 많다. 남대문 시장에는 수입 상가나 먹을거리가 많다. 서울의 많은 시장 가운데 향기 제품이 가장 다양한 곳은 을지로4가에 있는 방산 시장이다. 방산 시장은 회색 건물 속 골목마다 크고 작은 상점이 늘어서 있어 초행자에게는 미로 같이 느껴질 것이다. 시장에 익숙하지 않은 사람이라면 펜과 메모장을 들고 방문하길 바란다. 상점의 위치와 정보를 적어 두지 않는다면 길을 잃어버리기 쉽기 때문이다.

아트테라피 수업을 시작하면서 취향에 맞는 단골 상점이 여러 곳 생겼다. 그중 하나는 방산 시장 A동에 위치한 '타마캔들'이다. 처음 그곳을 방문했을 때 나도 모르게 그 앞에서 발이 멈췄다. 홀리듯 들어간 상점에서는 여러 가지 천연 향료가 나를 반겼다.

사실 나는 향을 좋아하던 사람은 아니다. 조금이라도 강한 향을 맡으면 머리가 아프고 속이 울렁거렸다. 심지어는 섬유유연제조차 향이 없는 제품을 사용했다. 하지만 시장에서 만난 향은 은은하게 코끝

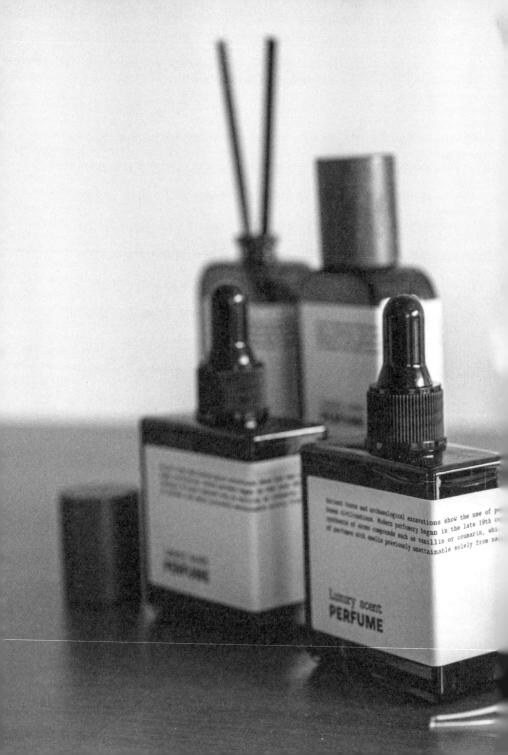

Ancient texts and archaeological excavations show the use of per[...]
known civilizations. Modern perfumery began in the late 19th ce[...]
synthesis of aroma compounds such as vanillin or coumarin, whi[...]
of perfumes with smells previously unattainable solely from na[...]

Luxury scent
PERFUME

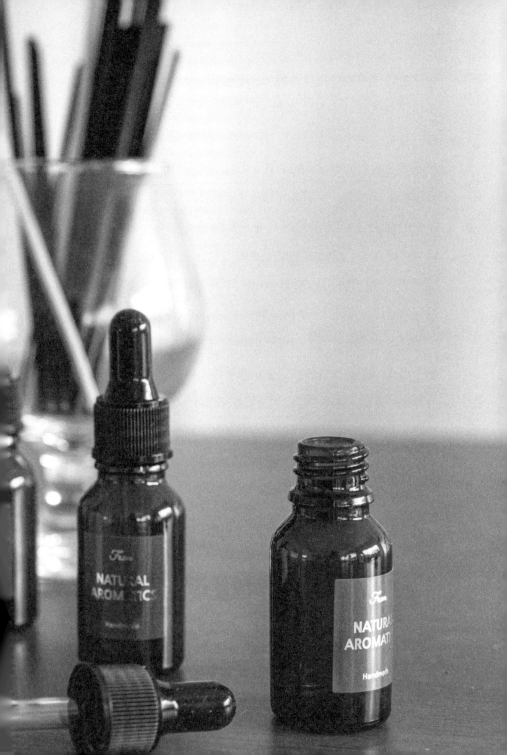

을 스쳤다. 식물에서 추출한 자연스러운 향과 여러 가지 천연 아로마를 알게 되면서 나의 향기 사랑이 시작되었다. 수업에 활용하면 좋겠다는 생각이 들어 여러 향료를 구입했다. 그리고 작업실로 돌아와 아로마 향료를 코끝에 살짝 바르고 천천히 심호흡하니, 신기하게도 마치 숲길을 걷고 있는 듯 기분이 한결 좋아졌다.

방산 시장에서 우연히 접하게 된 아로마 향료에 빠진 뒤로 시간이 날 때마다 시장을 찾았다. 천연 아로마 향료를 주력 상품으로 내세운 '타마캔들' 사장님도 아로마의 매력에 푹 빠져서 향기 가게까지 운영하게 되었다고 했다. 아로마에 관한 자료를 찾아보니 아로마를 맡으면 마음이 편안해진 데는 그만한 이유가 있었다. 예로부터 지금까지 천연 아로마는 몸과 마음의 건강을 회복하는 데에 활용되었다. 아로마 향료야말로 테라피 수업에 적합한 도구였다.

아로마 테라피 수업은 나에게 맞는 향을 고르는 것부터 시작한다. 취향보다는 그날의 기분에 집중해 향을 고르도록 지도한다. 그만큼 수업에 다양한 향료를 준비한다. 그중 가장 인기가 많은 향은 라벤더다. 라벤더는 다른 기성품에서도 쉽게 접할 수 있는 친근한 향이다.

길을 걷다가 연한 보라빛으로 수놓은 라벤더 나무 근처에서 그 은은한 향을 맡아본 적 있을 것이다. 향이 좋아 인기가 좋은 것도 있지만, 효능이 제법 좋아 쓰임새도 다양하다. 스트레스를 완화하고 마음을 안정시키는 데 유용한 데다. 약용으로 사용해서 근육 통증을 줄이

거나 감기, 기관지염, 인후염을 치료하는 데 효과가 좋다.

요즘은 코로나19의 영향인지 살균 작용이 있는 유칼립투스의 인기가 부쩍 많아졌다. 유칼립투스 향을 맡은 사람은 머리가 맑아진다고 입을 모아 말한다. 100m까지 자라는 유칼립투스 나무는 큰 키가 주는 시원시원한 인상만큼이나 그 싱그러운 향이 마치 넓은 숲속에 들어온 듯 상쾌하고 시원한 느낌을 준다. 게다가 항바이러스 효능까지 있어 유행성 감기, 기침, 천식 등에 좋다고 알려져 있다.

아로마 테라피를 즐기는 방법은 다양하다. 몸에 바를 수도 있고 디퓨저로 만들어 코가 닿는 곳마다 향을 느낄 수도 있다. 또는 향기가 없는 작은 초를 사서 초가 조금 녹았을 때 아로마 오일을 한 방울 넣어주면 간단히 아로마 향초를 즐길 수 있다. 여기에 명상까지 곁들인다면 심신 안정 효과를 기대할 수 있다. 나는 꼭 수업이 아니더라도 아로마 테라피를 즐긴다. 향기를 알기 전에는 상상하지 못했던 행복이다.

●● 작지만 커다란 행복 ●●

쉽게 접할 수 있는 향기 테라피 중에는 향초가 있다. 시중에서 흔히 찾을 수 있는 컵에 담긴 형태의 향초는 크고 예쁘지만 잘못 태우면 일부분이 옴폭 팬다. 초가 골고루 타지 않고 심지 부근만 파이는 현상을

터널링, 터널 현상이라고 한다. 이 현상이 계속되면 초 전체를 다 태우기 전에 깊은 구멍만 생긴다. 이를 막기 위해서는 초를 태울 때 용기 끝까지 넓게 녹을 때까지 켜두어야 한다.

향초에 익숙하지 않은 초보자에게는 '티라이트(Tealight)'라는 초를 추천한다. 티라이트는 작은 초의 한 종류로 심지를 따로 관리해 줄 필요가 없다. 오랫동안 차를 따뜻하게 마실 수 있도록 티 워머 아래 놓아 차가 식는 것을 방지하는 데서 티라이트라는 이름이 붙었다고 한다. 지름은 약 4cm로 한 번 켰을 때 세 시간 정도 태울 수 있어 적당한 시간 동안 태우고 말기에 좋다.

작은 티라이트 캔들은 홀더나 트레이에 담아 태우기도 하는데, 이런 캔들은 보통 플라스틱이나 알루미늄 소재가 많아 일정 시간이 지나면 용기가 뜨거워져 화상 사고의 위험이 있다. 때로는 예쁜 홀더나 트레이에 올려놓기만 해도 인테리어 소품으로 제격이다. 만드는 방법도 생각보다 간단해 수강생에게도 인기가 많다.

준비해야 할 재료는 간단하다. 투명한 젤 왁스, 캔들 홀더가 될 주둥이가 넓은 와인잔, 티라이트 캔들을 담을 유리 홀더 그리고 장식용 꽃잎 조금. 나는 주로 시들지 않게 약품 처리한 프리저브드 꽃잎을 활용한다. 프리저브드 꽃은 방산 시장에서 쉽게 구할 수 있는데 수업에서 이 꽃을 활용할 때는 적절한 크기로 잘라 미리 준비하는 편이다. 알록달록한 꽃잎을 원하는 대로 배치하고 녹인 젤 왁스를 부어주면

'플라워 티라이트 젤 캔들 홀더'가 완성된다.

젤 왁스는 일반인에게 익숙하지 않은 재료지만 그렇다고 해서 다루기 어려운 것은 아니다. 수강생 대부분이 젤 왁스를 처음 보고 신기함을 내비친다. 수강생이 생소한 재료를 알아가고 그에 익숙해지는 경험을 내 수업에서 이룬다는 것에 희열을 느낀다. 게다가 왁스가 투명하기 때문에 어떤 작업이든 한층 아름답게 만들어 주는 효과가 있다. 아쉽게도 가정용 전자레인지로는 녹지 않아 은박 컵을 활용해 중탕하는 방법을 권하고 있다.

젤 왁스는 시간이 지나면서 저절로 굳는다. 완성된 플라워 캔들 홀더의 아름다움에 한 번, 작은 초가 전하는 아로마 테라피에 한 번 마음의 편안함을 느낀다. 꽃과 향기로 가득 둘러싸인 '나', 오늘 만난 최고의 아름다움이다.

●● 인센스, 향기의 대중화 ●●

코로나19의 영향도 무시할 수 없지만 몇 년 새 캠핑의 인기가 치솟고 있다. 실제 캠핑을 좋아하는 지인은 캠핑을 떠나는 여러 이유 중에서도 '불멍(불을 보며 멍때리기)'을 빼놓을 수 없다고 말한다. 그 말을 증명이라도 하듯 캠핑족을 위한 불멍 아이템도 다양하다. 장작을 태우고

그 불꽃을 바라보는 것이 왜 인기일까?

'멍때리다'의 사전적 의미는 아무 생각 없이 멍하게 있는 모습을 말한다. 아무것도 안 하고 싶은 요즘 사람들은 '멍때리기 대회'를 만들어 적극적으로 멍을 때린다. 2014년 처음으로 열린 '제1회 멍때리기 대회'[12]는 아무것도 하지 않고 가장 정적인 형태로 오래 버티는 사람이 우승을 차지한다. 참가자들은 약 세 시간가량 '누가 더 잘 멍때리는지'를 겨룬다. 실제 대회에서는 심박수 측정기로 참가자의 심박수를 측정해 가장 안정적인 수치를 결과에 반영한다. 이처럼 멍때리기는 심신 안정에 효과가 있다. 주최 측인 프로젝트 듀오 '전기호'는 각박한 도시생활 속에서 스스로에게 휴식을 주자는 의미로 이 행사를 기획했다고 한다.

의도적인 멍때리기를 선호하는 이들에게는 인센스도 인기다. 인센스는 원래 종교적인 용도로 쓰였지만 현대에 들어서는 단순한 취미나 아로마 테라피에 사용된다. 천연 에센셜 향을 가미한 덕에 크게 호불호가 갈리지 않아 처음 인센스를 접하는 사람에게도 반응이 좋다. 아트테라피 전문가 과정 중에는 인센스를 만들어 보는 과정이 있다. 시중에 판매하는 인센스도 좋지만 내가 원하는 향을 인센스로 만들어 볼 수 있다는 특별함이 있다. 특수 처리한 종이 인센스에 불을 붙이면 향을 머금은 인센스가 불똥과 함께 서서히 타들어간다.

사람들이 인센스를 찾는 또 다른 이유로는 냄새 제거 능력을 꼽을

수 있다. 환기를 해도 사무실 공기가 답답하거나 창밖에서 좋지 않은 냄새가 들어오면 순간적으로 업무 흐름이 깨질 때가 있는데, 그럴 때 잠시 종이 인센스를 꺼내 본다. 특수 처리한 종이에 마음과 몸을 안정 시켜 주는 향 오일을, 특히 내가 가장 좋아하는 라벤더 향 오일을 뿌려 잠시 건조한다. 건조한 종이 인센스를 집게에 고정하고 접시 위에서 태우면 종이가 금세 타고 없어진다. 주황빛과 노랑빛의 불꽃을 바라보면서 커피를 한 잔 마신다. 커피 향과 함께 라벤더 향이 번진다.

불꽃에 타 작아지는 종이를 바라보고 있으면 나도 모르게 아무 생각이 없어진다. 누구에게도 털어놓지 못했던 마음속 깊은 잡념마저 종이와 함께 재가 되어 날아간다. 그리고 평화가 찾아온다. 의도하지 않았던 잠깐의 휴식은 나를 행복하게 만든다.

디퓨저

준비물

디퓨저 베이스 80ml, 향 오일 20ml, 디퓨저 용기,
장식 재료(꽃, 스티커 등), 디퓨저 스틱

과정

1 디퓨저 베이스 80ml에 원하는 향 오일 20ml를 섞는다.

2 디퓨저 용기에 **1**에서 섞은 용액을 담는다.

3 다양한 장식 재료로 꾸민다.

4 발향을 도울 스틱을 꽂으면, 디퓨저 완성!

티라이트 캔들

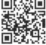

종이컵, 소이 왁스, 가열 도구(전자레인지 등), 티라이트 캔들 케이스,
양면테이프, 티라이트용 심지, 캔들용 색소

과정

1 종이컵에 소분한 소이 왁스를 전자레인지에 1분씩 나누어 돌리
면서 액체 상태가 될 때까지 녹인다.

2 준비한 티라이트 캔들 케이스에 양면테이프로 심지를 고정한다.

3 1에서 녹인 소이 왁스에 에센셜 오일을 넣고 섞는다.
 * 에센셜 오일의 양은 전체 왁스 양의 7%가 넘지 않도록 한다.

4 3의 용액에 캔들용 색소를 넣어 원하는 색을 만든다.

5 심지를 고정한 티라이트 캔들 케이스에 에센셜 오일을 섞은 소이
왁스를 넣는다.

6 시간이 지나 왁스가 굳으면, 티라이트 캔들 완성!

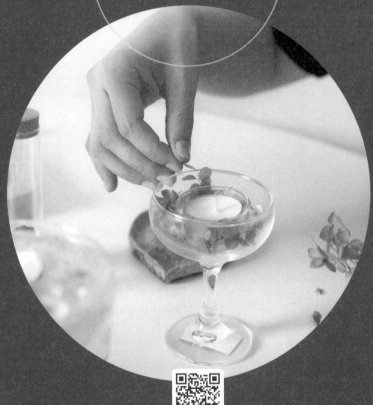

젤 캔들 홀더

가열 도구, 투명 젤 왁스, 알루미늄 컵,
캔들 홀더(주둥이가 넓은 와인 잔), 유리 홀더, 장식 재료(꽃, 리본 등)

과정

1 가열 도구를 이용해 투명 젤 왁스를 액체 상태로 녹인다.

　*집에서는 보통 알루미늄 컵에 젤 왁스를 담아 프라이팬에 올려 중불로 녹인다.
　알루미늄 용기가 뜨거우니 안전에 유의한다.

2 와인 잔 모양의 캔들 홀더에 **1**에서 녹인 젤 왁스를 반쯤 붓는다.

3 젤 왁스가 담긴 와인 잔에 유리 홀더의 위치를 잡는다.

4 젤 왁스가 굳기 전에 꽃잎 등 장식 재료로 꾸민다.

5 남은 젤 왁스를 와인 잔 끝까지 붓는다.

6 젤 왁스가 굳고 리본으로 장식하면, 젤 캔들 홀더 완성!

인센스 스틱

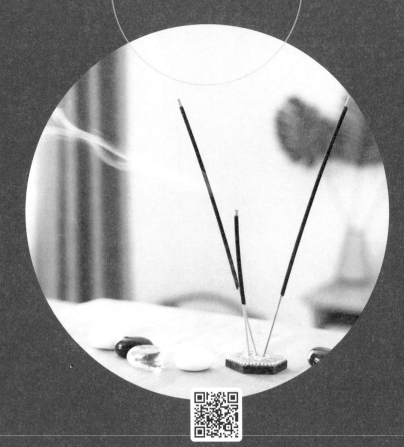

준비물

인센스 베이스 가루 15g, 물(또는 인센스 베이스 용액) 7g,
에센셜 오일 20drop, 수용성 색소, 막대, 대나무 스틱

과정

1 인센스 베이스 가루 15g에 물 7g, 에센셜 오일 20drop을 섞는다.

2 원하는 색깔의 수용성 색소로 조색한 뒤 막대나 손을 이용해
반죽한다.

3 검정콩만 한 크기로 소분한 후 대나무 스틱에 잘 발라 빚는다.

4 모두 건조한 후 에센셜 오일을 한번 더 발라서 건조한다.

5 하루 정도 자연건조시키면, 인센스 스틱 완성!

5장

보타닉 천연 아로마 화장품

어릴 적 생선 반찬은 공포의 대상이었다. 생선을 먹으면 온몸이 가렵고 그 가려움을 견딜 수가 없어 상처가 날 때까지 몸을 긁은 기억이 있다. 그 고통을 아는 나로서는 조카의 뽀얀 피부에 생긴 아토피가 남일 같지 않았다. 아토피에 좋은 약을 처방한다는 국내의 모든 병원을 이리저리 데리고 다니던 언니는 조카에게 고가의 아토피 로션을 사서 발라주기 시작했다. 그렇게 노력과 비용을 들였지만 어떤 로션도 조카의 아토피를 완화시키지 못했다. 성분표를 읽어 보니 화학 성분이 가득한 것이 그리 좋아 보이지 않았다. 그럼에도 입소문 난 아토피 로션에 한 가닥 희망이라도 걸어 보려는 엄마의 마음을 모르지 않기에 더 안타까웠다.

162 나를 위한 시간, 아트테라피

어느 날 텔레비전에 '아토피에 좋은 천연 로션'을 직접 만드는 사람이 출연했다. 그의 아이 또한 아토피 질환을 앓고 있어 직접 아토피에 좋은 천연 재료로 로션을 만들기 시작했다고 했다. 그가 꺼내든 로션 레시피는 마음만 먹으면 주변에서 쉽게 구할 수 있는 재료였기에 손수 만들어 봐야겠다는 생각이 들었다. 그것이 바로 나의 첫 화장품 만들기였다. 조카는 내가 만든 화장품을 쓴 이후로 몸을 긁는 횟수가 현저히 줄어들었다. 과연 내가 마법사처럼 마술을 부린 것일까?

언젠가는 동안으로 유명한 사람이 한 TV 프로그램에 나와 자신이 사용하는 화장품을 소개했다. 그가 실제 나이를 밝혔을 때는 나도 모르게 입이 떡 벌어졌다. 나를 포함한 스튜디오에 앉아 있는 패널 모두 놀랐다. 게다가 동안의 비법이라며 꺼내든 화장품은 너무나도 평범했다. 동안 타이틀을 들고 TV 프로그램에 나올 정도라면 세상에서 제일 비싼 화장품을 선보이겠다 싶었지만, 그가 소개한 화장품은 코코넛 오일과 물, 유화제를 넣어 간단히 만든 크림이었다.

조카의 가려움증이 나아진 것과 평범한 화장품으로 동안을 유지한 것은 실로 기적에 가까운 일일까. 사실 이유는 이렇다. 알고 보면 화장품 대부분은 오일, 물, 유화제 등으로 만든다. 주요 성분은 모두 비슷하고 효능에 별 차이가 없는 미세한 성분이 다를 뿐이다.

스킨, 에센스, 로션, 수분크림, 영양크림 등 많은 기초 화장품이 성분 비율에 따라 그 효능을 발휘한다. 예를 들어 스킨은 주로 정제수

(물)와 소량의 알코올, 기타 첨가물로 구성되는데, 로션의 경우에는 알코올 대신 오일을 첨가해 원하는 제형과 효능을 얻는 것이고, 핸드 크림이나 영양크림은 로션에서 정제수 비율을 낮춘 것뿐이다. 화장 품 만들기 과정에서 알게 된 정보로 나는 지금까지 화장품을 직접 만들어 쓰고 있다. 그 덕에 제형이나 첨가물의 비율을 적절하게 바꾸어 피부 상태를 관리한다.

조카를 위해 공부한 천연 화장품 만들기는 역량 강화 강의 개설로 이어졌다. 수업 분위기가 유독 좋아 나까지 덩달아 신났던 기억이 난다. 수업에서 특히 가장 이목을 끌었던 건 코코넛 오일이었다.

코코넛 오일은 식물성 오일로 피부 보습에 효과적이다. 코코넛 오일이 누구나 쉽게 구할 수 있는 데다 음식에도 사용하는 익숙한 재료라 그런지 화장품 재료로 사용한다는 것에 놀라는 수강생이 많았다. 나부터도 화장품에 이렇게 익숙한 재료가 들어갈 거라고는 상상하지 못했다. 얻기 쉬운 재료로 최상의 효과를 낸다는 점이 내가 추구하는 교육 철학과도 맞아 떨어졌다.

"여기 이 물질은 여러분이 흔히 집에서 사용하는 올리브 오일입니다. 다른 하나는 물이지요. 이것을 섞어 볼게요. 섞일까요?"

"안 섞여요."

"네. 섞이지 않습니다. 그럼 지금부터 한번 보세요, 이 하얀 물질을 아주

조금 넣을 것입니다. 어떻게 변할까요?”

섞이지 않던 올리브 오일과 물이 하얀 유화제를 만나자 쉽게 섞였다. 1분 정도 섞어주자, 우리가 아는 로션의 형태가 나타났다. 본래 상온에서는 물과 오일의 유화가 어려워 일정 온도로 가열한 뒤 섞어주어야 한다. 하지만 상온에서도 유화가 가능한 유화제는 로션 만들기에 필요한 과정을 줄여 주었다. 나의 손을 바라보고 있던 수강생들의 눈이 반짝이고 여기저기서 함성이 터져 나왔다. 덕분에 나는 마치 마술사가 된 것 같은 눈길을 받았다.

“여러분, 이 작은 양의 유화제가 흔한 물과 기름에 새로운 가치를 만들어 낸 것이 보이시나요? 물과 기름이 아닌 새로운 이름의, 그리고 그 이상의 가치를 지닌 ‘로션’이 되었죠.”

예상보다 반응이 좋았다. 수강생들은 당장 집으로 가져갈 결과물이 생겼다는 것과 화장품 만들기는 생각보다 어려운 일이 아니라는 것, 변화할 내 모습을 기대하는 것까지 모두 만족스러워했다.

‘내가 직접 만든 화장품을 쓸 줄이야!’
‘로션의 성분을 자세히 알게 되어 신기하네요.’

'매일 아침 이 화장품을 바르는 내가 기대돼요.'

개념만 잘 이해한다면 천연 제품 만들기는 정말 쉽다. 무엇이든 손쉽게 만들어 낼 수 있다. 천연 화장품의 가장 기본이 되는 보타닉 아로마 로션의 레시피를 여기에 적어 보려고 한다. 모두 내가 만든 레시피라서 마음대로 사용해도 좋다. 이 화장품 하나를 만들면서 나에게 어떤 변화가 생길지는 그 누구도 알지 못한다. 그저 내일을 향한 기대만으로 나는 오늘도 성장한다.

나를 위한 시간, 아트테라피

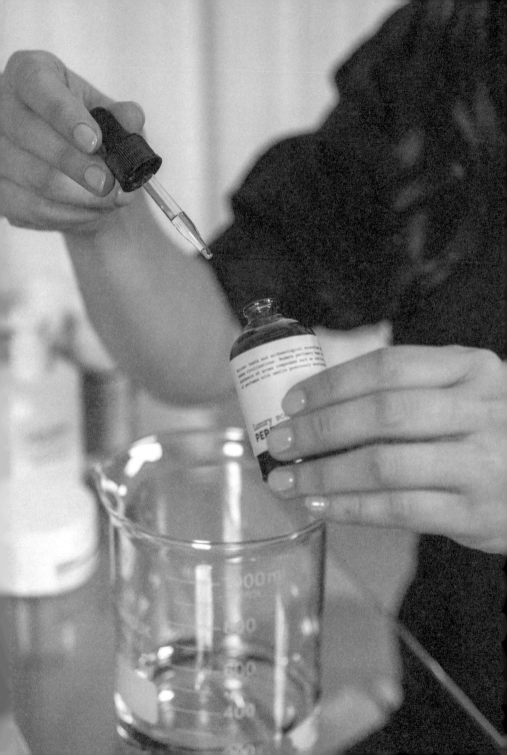

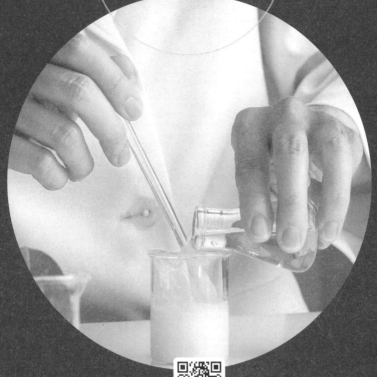

보타닉
아로마 로션

준비물

코코넛 오일 10g, 정제수 90g, 히알루론산 2g, 글리세린 1g,
콜라겐 1g, 보타닉 식물 추출 에센셜 오일(ex. 라벤더) 5drop,
상온유화제 1g, 용기 100ml

과정

1 코코넛 오일 10g과 미지근한 정제수 90g을 계량한다.

2 히알루론산 2g, 글리세린 1g, 콜라겐 1g, 에센셜 오일 5drop을
넣는다.

3 상온유화제 1g을 넣고 모든 재료가 잘 섞이도록 숟가락으로 젓
는다. 이때 숟가락은 소독해서 사용한다.

4 로션 제형이 되었다면 소독한 용기에 넣는다.

5 보타닉 아로마 로션 완성!

4부

행복한
예술가:

사랑하는 삶

1장

당신은 자격 있는 사람입니다

'나를 찾는 여행'을 시작하기 전의 나는 다른 이의 눈에 비친 내 모습이 중요했다. 나는 내 모습이 아니라, 나를 아는 다른 사람들의 눈에 완벽한 모습이고 싶었다. 남이 필요로 하는 역할에 충실하고자 했고, 두려움을 비집고 나오려는 꿈은 애써 모른 척했다. 그러다 보니 타인의 행복을 우선하고 나의 행복을 뒷전에 두는 데 익숙했다. 타인의 행복이 곧 나의 행복이라고 착각했는지도 모른다.

《아직도 가야 할 길》의 저자 M. 스콧 펙 역시 '사랑받는 것이 목적이 되어서는 안 된다.'고 말한다.[13] 사랑받는 것에만 매달리면 정작 스스로가 누구인지, 어떤 사람인지조차 모른 채 사랑을 갈구하는 대상에게만 잘 보이려고 하게 되기 때문이 아닐까.

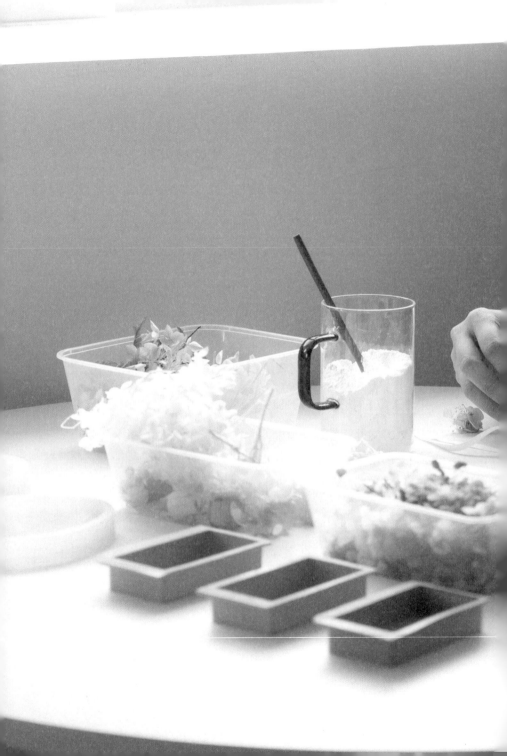

"사랑받는 것이 목적이면 그걸 성취하지 못할 것입니다. 확실히 사랑받을 수 있는 유일한 길은 자기 자신이 사랑받을 만한 가치 있는 사람이 되는 것입니다. 삶의 첫 번째 목적이 수동적으로 사랑받는 것이라면 당신은 사랑받을 가치가 없는 사람입니다."[14]

긴 시간을 흘려보내고 난 후에야 나 자신의 행복을 찾는 시간을 갖기 시작했다. 그림을 그리고, 작은 몰입을 거듭하면서 느리지만 조금씩 진정한 나를 찾아갔다. 다른 이의 생각으로 채워졌던 내 마음이 드디어 나의 색으로 칠해졌다. 내 인생을 스스로 그리고 색칠할 수 있게 된 것이다.

처음에는 단순한 즐거움에서 시작했던 아트테라피였지만 그림을 그리고 색을 칠하고, 파우치를 만들고, 취향에 맞는 향을 찾아가면서 자연스럽게 남이 아닌 나 자신에게 집중하게 되었다. 점점 더 나 자신이 얼마나 가치 있는 사람이며, 내가 얼마나 사랑스러운 사람인지를 깨닫게 된 것이다. 이것이야말로 아트테라피의 진정한 가치라고 생각한다.

우리가 얼마나 가치 있고 사랑스러운 존재인지 깨닫는 것. 이것은 단순히 생각을 바꾸는 문제가 아니다. 당신이 스스로 경험하고 스스로를 만나야 한다. 내가 그랬듯 당신 역시 아트테라피를 통해서 그 기회를 얻을 수 있다.

●● 사랑으로 가는 길 ●●

이런 이유로 아트테라피를 '사랑으로 가는 길'이라고 표현하고 싶다. 있는 모습 그대로 나를 받아들이는 것, 내 잠재력을 믿고 표현하고 응원해 주는 것, 이 모든 변화가 결국에는 나 자신과 타인에 대한 진정한 사랑을 경험하게 해주기 때문이다.

어떤 사람은 이렇게 말한다. 지금 맡은 역할을 하기에도 벅차다고. 엄마, 아빠, 조직의 구성원……. 당장 오늘 하루를 사는 것도 힘들고 바쁜데 어떻게 한가하게 나를 찾는 여행을 떠날 수 있냐고 반문한다.

중요한 것은 나와 내 행복을 위해 내 삶을 사는 나지, 모든 역할을 외면하고 내가 좋아하는 일에만 몰두하라는 말이 결코 아니다. 좋아하는 일과 해야 할 일의 구분이 중요하다는 것은 우리 모두 알고 있다.

●● 나에게 '나'를 선물하는 시간 ●●

나는 그림 그리기를 좋아했고, 그림은 취미가 되었다. 그리고 취미였던 그림은 일이 되었다. 일과 삶의 분리가 절실히 필요하다고 생각한 시점에서 아트테라피는 스스로에게도 적용할 수 있었다. 하지만 삶을 일과 구분한다는 것은 맞지 않는 표현이다.

삶은 중요한 여러 가지로 구분할 수 있으나 그것은 큰 맥락으로 볼 때 결국 하나다. 동그란 모양의 피자가 삶을 나타낸다고 가정했을 때, 나는 내 삶을 정확히 한 조각씩 나누었으면 좋겠다고 생각했다. 그러나 삶은 결코 피자 조각 자르듯 잘리는 것이 아니었다. 결국 나는 일과 행복을 구분 짓지 않기로 결심했다. 그 후로는 일이 힘들고 지루하지 않았다. '일은 나의 취미야.'라는 생각을 갖자 정신적인 에너지가 한껏 솟는 기분이 들었다.

보이지 않는 무거운 책임이 짓누르는 듯한 기분은 사실 스스로가 만든 허상이라는 것도 알게 되었다. 그 누구도 내 허락 없이 짐을 지우게 할 수 없었다. 그렇게 생각이 바뀌면서 복잡하기만 했던 삶의 걱정과 고민들이 별것 아닌 것이 되었다. 생각을 바꿔야 인생이 바뀐다는 말을 따라 하기 바빴던 그때와 지금은 다르다. 왜 생각을 바꿔야 인생이 달라지는지가 명확해졌기 때문이다.

일과 취미의 경계가 사라지면서 일이 곧 즐거운 활동이 되었고 취미가 곧 능력을 키우는 수단이 되었다. 남들처럼 일과 취미를 분리해서 돈은 돈대로 벌고 그로 얻은 경제적 여유로 여가 시간을 채울 수도 있다. 다만 나의 경우 취미로 완성한 결과물을 타인과 나누면서 그것이 직업으로까지 발전했다. 덕분에 즐거운 마음으로 취미활동을 하는 동시에 돈을 벌어 경제적 자유를 누리게 되었다.

미국 시인 에드거 게스트가 "아름다운 정원을 갖고 싶다면 허리 굽

나를 위한 시간, 아트테라피

혀 땅을 파야 한다."고 했듯이 '땀'과 '꿈'이 조화롭게 융합된 땅에서 풍요로운 인생의 꽃이 핀다. 우리 모두의 내면에는 각자의 정원이 있다. 그곳은 내가 좋아하는 것과 좋아하는 사람만 담을 수 있다. 그곳이 어쩌면 우리가 함께하는 이 세상에서 오롯이 나만의 이야기로 꽃 피울 유일한 곳이 아닐까? 당신의 아름다운 정원은 어떤 모습일지 궁금하다.

●● 서로가 된다는 것의 의미 ●●

우리는 사회적 동물이기 때문에 서로의 관계 속에서 산다. 타인과 관계를 맺다 보면 행복한 일도 많지만 때로 상처를 받기도 한다. 이것은 누구나 겪는 자연스러운 일이다. 타인과의 관계에서 진정 필요한 것은 무엇일까? 삶을 살아가기 위해서는 용서가 필요하다. 용서는 얽히고설킨 관계와 어지럽힌 마음을 새로이 다질 기회를 준다.

아트테라피에는 1등과 꼴찌를 나누는 엄격한 기준이 없다. 더 빨리 완성한다거나 더 나은 그림 실력을 가졌다고 해서 상을 받는 미술 수업이 아니다. 그저 내 마음이 가는 대로 만들면 된다. 작품을 만들어낸 나, 그 작품으로 대화하는 우리가 있을 뿐이다.

나의 마음이 고른 색과 향으로 탄생한 작품은 나 그 자체가 된다.

'너의 마음은 어때?'라고 묻지 않아도 상대의 마음을 들여다보는 도구가 된다. 타인과의 갈등은 공감과 서로에 대한 이해가 없는 상황에서 생긴다. 아트테라피는 말로 표현할 수 없는 감정까지 자연스럽게 캔버스에 담는다. 그리는 사람의 심리를 담은 색깔, 그림, 향을 통해 서로를 더 잘 이해할 수 있다. 서로를 알아낸 우리는 마침내 서로의 입장에 서보는 시간을 갖는다.

우리는 미래의 행복보다는 지금의 행복을 선택해야 한다. 그러니 즐겁고 행복한 인생을 지금부터 살아야 한다. 기쁨 가운데 머물며 진심으로 당신의 행복을 바란다. 나와 다른 이가 진정한 마음으로 서로가 되어 주는 일, 바로 아트테라피에서 맛볼 수 있는 신비한 변화다.

나를 위한 시간, 아트테라피

2장

행복한 여정, 충만한 삶

예술가가 된다는 것, 예술가로 살아간다는 것은 어떤 의미일까? 내가
좋아서 시작한 일이지만 가끔은 생업으로 아트테라피를 하다 보니
어려운 일도 많다. 끝나지 않을 것 같은 작업 그리고 집중력, 또 많은
시간을 투자해야 하기 때문이다.

　고민을 거듭하며 작업하고 실패와 실수를 반복하면서도 내가 원하
는 작품을 만들어 낸다는 건 힘든 일이지만 성장과 성취를 위해서는
피할 수 없는 과정일 것이다.

　그럼에도 여러분을 예술가의 삶으로 초대하는 이유는 아트테라피
로 얻는 엄청난 행복감 때문이다. 우리는 예술을 통해 생각보다 훨씬
더 많은 것을, 그것도 아름답고 좋은 형태로 만들어 낼 수 있다. 작품

뿐만이 아니다. 다른 사람과의 관계를 더 좋게 만들 수 있고 무엇보다 자기 자신을 돌아볼 수 있다. 이것이 가장 큰 매력이다.

아트테라피 작업은 일기 쓰기와 같다. 글을 쓰면서 나를 알아가는 것처럼 아트테라피에 집중하다 보면 어느새 나 자신이 작품에 하나씩 담긴다. 크든 작든 하나의 작품을 시작해서 마무리하는 그 시간 동안 내가 원하는 것을 머릿속에 그리고, 나의 손과 여러 가지 도구를 통해 현실로 끌어내면서 나의 마음을 표현하고 또 생각하며 나에게 집중한다. 집중의 시간은 나를 객관적으로 바라보게 하면서 내게 다시 한 번 도전하라는 에너지를 심어준다.

한 단어로 표현하자면 용기다. 용기가 주는 힘은 나라는 존재를 한 걸음 앞으로 걷게 만든다. 지금에 정체되고 싶지 않기에 나는 매일 아트테라피를 하면서 조금씩 나아가고 있다.

내 안의 예술가를 꺼내보는 시간,
아트테라피를 만나고
변화를 눈앞에 둔 당신에게
이 서약서를 전합니다.

서 약 서

나 _____(은)는 아트테라피스트다.

진정한 나를 찾는 여행을 시작하기 위해

아트테라피를 시작한다.

나는 앞으로 꾸준히 아트테라피로

나의 마음을 살필 것을 약속한다.

내가 아트테라피로 얻고 싶은 것은

_____이다.

이것은 나를 위한 약속이며

오늘부터 나는 나만의 새로운 인생을 시작한다.

20 년 월 일 (서명)

Q & A

1. 아트테라피가 생소한 초심자입니다. 무엇부터 시작하면 좋을까요?

3부의 컬러 진단을 먼저 해보시면 어떨까요? 간단한 테스트만으로 현재 나의 심리 상태를 알아볼 수 있고 내게 필요한 것이 무엇인지 짐작해 볼 수 있습니다. 혼자서도 충분히 할 수 있는 아트테라피 활동을 3부에 실어 놓았으니 테스트 결과를 바탕으로 컬러를 활용해 간단한 활동에도 도전해 보세요. 이마저도 부담스럽다면, 테스트에서 고른 컬러를 자주 바라보는 것만으로도 마음에 안정을 줄 수 있습니다. 이것이 바로 아트테라피의 시작입니다.

2. 아트테라피를 이번에 처음 알았는데 잘할 수 있을까요?

그럼요. 충분히 할 수 있습니다. 제공된 레시피만으로 부족하다고 느낄 분들을 위해 동영상을 준비했어요. 레시피 페이지의 QR코드를 적극 활용해 보세요!

3. 저는 만드는 재주가 없어요. 저처럼 손재주가 없는 사람도 할 수 있을까요?

손재주가 없다며 수업을 주저하시는 분들이 꽤 많은데요. 그중 기억에 남는 한 분이 있어요. 그분도 처음에는 일명 '곰손'이라며 수업을 주저하셨죠. 하지만 막상 수업을 시작하고나니 제일 열심히 참여해 주셨어요. 강의 만족도도 좋았고요. 그 비결이 무엇일까요?

사실 처음 시작할 때 수강생 여러분의 실력 차이는 그리 크지 않아요. 하지만 꾸준한 노력으로 전혀 다른 결과를 만들 수 있답니다. '곰손' 수강생은 매시간 놀라운 집중력으로 참여해 주셨어요. 수업 마지막 시간, 오히려 스킬이 뛰어났던 분보다 훨씬 좋은 실력으로 빛을 발하셨어요. 열심히 참여한 결과였습니다.

같은 일을 반복하는 것이 가장 어렵다는 말이 있죠. 혹여나 손재주가 없더라도 걱정하지 않으셔도 됩니다. 손재주보다는 꾸준함이 이긴다, 이것이 제가 여러분께 전하고 싶은 말이에요. 걱정하지 마세요. 그냥 해보세요. 분명 만족하실 겁니다.

4. 아트테라피 수업은 어디서 받을 수 있나요?

테라피적 요소가 많은 활동이기에 굳이 대면 수업을 고집할 필요는 없지만, 원하신다면 집 근처 공방이나 자치구에서 실시하는 강좌를 검색해 보세요.

 아트테라피에 관심이 있는 분들을 위한 출간 이벤트 겸 테라피 수업을 계획하고 있습니다. 텍스트CUBE 인스타그램 계정 및 저자의 인스타그램 계정을 참고해 주세요. 만약 개인적으로 저자가 진행하는 수업을 듣기 원하신다면 이메일 (alls795222@gmail.com)을 통해 문의해 주세요.

5. 재료는 어디서 구입하나요?

온라인과 오프라인에서 구매할 수 있습니다. 온라인으로는 네이버(naver.com)나 쿠팡(coupang.co.kr) 등 재료를 쉽게 찾아볼 수 있는 사이트라면 어디든지 가능합니다. 저는 주로 을지로에 있는 방산 시장을 방문해 직접 살펴보고 현장에서 구매하는 편인데요. 오프라인으로 구입할 예정이시라면 동대문역사문화공원역 방산 시장에 방문해 보세요. 아래 추천 상점을 참고하시되 직접 방문하여 본인이 원하는 분위기에 맞는 상점을 찾아보는 것도 좋은 경험이 될 것입니다.

타마캔들 서울특별시 중구 동호로 37길 20 방산종합상가 A동 1층 248호

6. 아트테라피로 치유 효과를 바로 얻을 수 있나요?

아트테라피를 만난 첫날 드라마틱한 치유 효과를 경험하셨다는 분도 계시기는 합니다. 내 마음을 들여다보는 일이 이렇게 쉬운 건 줄 몰랐다는 말씀과 함께요. 하지만 수업에 계속 참여하다 보니 본인도 모르는 새에 진정한 효과를 경험하셨다는 분이 가장 많습니다.

마음 같아서는 타인에게 서운했던 마음, 스스로에게 분노하고 실망했던 상처를 한 번에 뚝딱 치유하셨으면 해요. 물론 사람의 마음은 그리 단순하지 않기에 그리고 지금까지 살아온 여러분의 길이 짧지 않기에 하루, 이틀, 일주일, 한 달, 꾸준히 치유하시기를 추천합니다.

감기약도 한 번이 아닌 여러 날 먹어야 효능이 있다는 것을 우린 모두 알고 있습니다. 나를 찾아가면서 자기 자신을 이해하는 시간을 갖다 보면 우리는 얼마든지 자연적으로 치유되는 방향으로 나아갈 수 있습니다. 천천히 여유 있는 마음으로 시작해 보면 어떨까요?

7. 친구 또는 연인과 함께 수업을 받을 수 있나요?

나를 잘 아는 이와 함께 한다면 한결 좋은 시간이 될 거예요. 연인이나 친구과 함께 찾아오는 분들도 많이요. 아트테라피 활동을 하면서 서로를 이해하고 알아가는 시간이 되었다며 제게 감사한 마음을 전해 주시던 기억이 떠오릅니다. 친구나 연인, 가족끼리 원활한 소통이 되지 않아서 마음과 다르게 오해가 쌓일 때가 많죠. 캔버스에 펼쳐지는 색깔에서, 상대의 취향이 담긴 향료에서 상대를 '다름'으로 이해하는 데 많은 도움이 됩니다.

출처

1 《목표 그 성취의 기술》, 브라이언 트레이시 지음, 정범진 옮김, 김동수 감수, 김영사, 2003

2 《원씽: 복잡한 세상을 이기는 단순함의 힘》, 게리 켈러, 제이 파파산 지음, 구세희 옮김, 비즈니스북스, 2013

3 《파이브: 왜 스탠포드는 그들에게 5년 후 미래를 그리게 했는가?》, 댄 자드라 지음, 주민아 옮김, 앵글북스, 2015

4 《죽어라 일만 하는 사람은 절대 모르는 스마트한 성공들》, 마틴 베레가드, 조던 밀른 지음, 김인수 옮김, 걷는나무, 2014

5 〈'번아웃'도 질병에 포함될까?…WHO가 본 특징 세 가지〉, 한겨레, 2019년 5월 29일, https://www.hani.co.kr/arti/science/future/895834.html

6 《작은 몰입: 눈앞의 성취부터 붙잡는 힘》, 로버트 트위거 지음, 정미나 옮김, 더퀘스트, 2018

7 《내 삶에 색을 입히자: 색채심리와 색채치료》, 하워드 선, 도로시 선 지음, 나선숙 옮김, 예경북스, 2013; 막스 뤼셔의 색채심리학, https://www.youtube.com/watch?v=pIT3WAJJGec

8 《컬러 파워: 감각을 자극하고 건강한 삶을 이끌어주는》, 엘케 뮐러 메에스 지음, 이영희 옮김, 북스캔, 2003

9 《내 삶에 색을 입히자: 색채심리와 색채치료》, 하워드 선, 도로시 선 지음, 나선숙 옮김, 예경북스, 2013; 막스 뤼셔의 색채심리학, https://www.santeplusmag.com/votre-couleur-preferee-donne-des-informations-etonnantes-sur-votre-personnalite/

10 〈컬링 집중력 비밀은 미술심리치료〉, 한국일보, 2018년 2월 20일, https://www.hankookilbo.com/News/Read/201802201637494832

11 《쉬어도 피곤한 사람들》, 이시형 지음, 정민영 그림, 비타북스, 2018

12 〈제1회 명때리기 대회, 초대 우승자는?… 초등학교 여학생〉, 뉴스핌, 2014년 10월 28일, https://www.newspim.com/news/view/20141027000429

13 《아직도 가야 할 길》, M. 스콧 펙 지음, 최미양 옮김, 율리시즈, 2011

14 같은 책, p.145